JN073317

版画技法実践講座

版画でオリジナル・グッズを作ろう

版画技法・実践・講座

版画でオリジナル・グッズを作ろう

撮影・小山幸彦

はじめに

木版、銅版、リトグラフ、シルクスクリーンと、版画の技法には様々な種類があり、それぞれに特徴があります。こうした版画の技法は、作品だけでなくオリジナルのグッズ制作にも応用できます。

和紙の風合いを活かした制作が可能な「木版」では、名刺や絵葉書、グリーティングカード、ポチ袋などの紙製のグッズ制作に向いています。薄手の雁皮紙を用いることで釣りのルアー制作も行えます。厚手の洋紙を用いて、手描きでは難しい繊細なマチエールを生み出せる「銅版」では、カレンダーやアクセサリー制作に活用できます。紙に限らず、様々なものに刷ることができるのが魅力の「シルクスクリーン」は、自分だけの絵柄を刷ったガーランドやトートバッグが作れます。

版画は凹凸さえあれば刷ることができる、自由で挑戦のできる技法でもあります。その特徴を活かして身近なものを版にして豆本を作ったり、刷った版画を扇子やうちわに貼り付けたりすることも可能です。また近年は、市販の文房具やホームセンターで販売されている材料を用いて独自の手法で版画を制作する作家も現れています。一方で「謄写版（ガリ版）」などのように、以前は広く用いられてきたものの、パソコンなどの普及により現在ではかつてほど用いられなくなった手法もあります。いずれの刷り方にも魅力や特徴があり、それぞれの特性に応じた作品制作・グッズ制作が行えます。

本書では版画制作を他のことにも応用したいと思っている初級者・中級者の方を対象に、講座ごとにエキスパートの講師を迎え、数多くの『自分だけのオリジナル・グッズ』を制作する方法を紹介しています。

本書は、小社刊行の季刊『版画芸術』に連載した記事「版画技法実践講座　版画で作るオリジナル・グッズ」（全10回　第185号2019年9月〜第195号2022年3月）を再編集し、1冊にまとめたものです。

（初出掲載）

・「版画技法実践講座　版画で作るオリジナル・グッズ　第1回 水性木版で作るポチ袋　講師・宮寺雷太」（185号2019年9月1日刊）

・「版画技法実践講座　版画で作るオリジナル・グッズ　第2回 銅版画で作るカレンダー　講師・オバタクミ」（186号2019年12月1日刊）

・「版画技法実践講座　版画で作るオリジナル・グッズ　第3回 木版画で作る名刺や小物　講師・伊藤卓美」（187号2020年3月1日刊）

・「版画技法実践講座　版画で作るオリジナル・グッズ　第4回 コラグラフの扇子とうちわ　講師・花村泰江」（189号2020年9月1日刊）

・「版画技法実践講座　版画で作るオリジナル・グッズ　第5回 小さな版画で作る豆本　講師・早川純子」（190号2020年12月1日刊）

・「版画技法実践講座　版画で作るオリジナル・グッズ　第6回 紙と布に刷って作るグッズ　講師・西平幸太」（191号2021年3月1日刊）

・「版画技法実践講座　版画で作るオリジナル・グッズ　第7回 木版画で作るルアー　講師・田中彰」（192号2021年6月1日刊）

・「版画技法実践講座　版画で作るオリジナル・グッズ　第8回 アクアチントのアクセサリー　講師・相馬祐子」（193号2021年9月1日刊）

・「版画技法実践講座　版画で作るオリジナル・グッズ　第9回 シリコペ紙版画　講師・松田圭一郎」（194号2021年12月1日刊）

・「版画技法実践講座　版画で作るオリジナル・グッズ　第10回 謄写版で作る小冊子　講師・神﨑智子」（195号2022年3月1日刊）

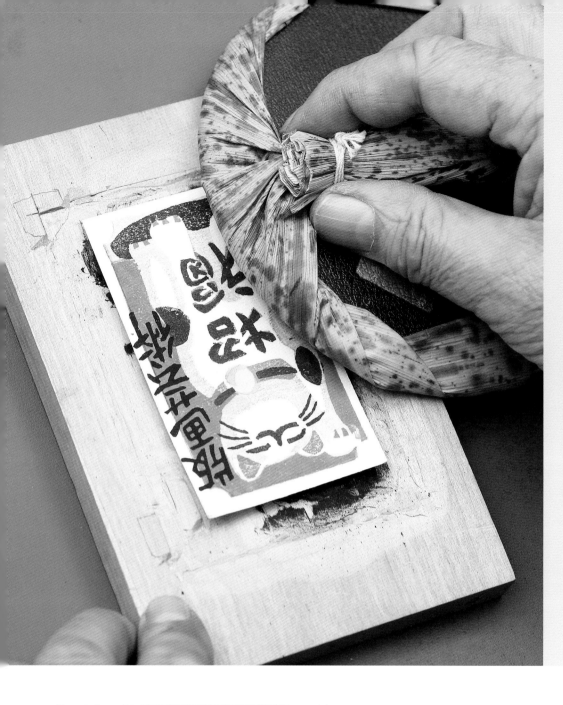

木版で作る「招福グッズ」

講師・伊藤卓美

伊藤卓美さんは木版画家として、民俗芸能や宮沢賢治の世界に着想を得た作品を制作する傍ら、年賀状をはじめカルタやグリーティングカードなど、日常に彩りを添える「招福グッズ」を手掛けてきました。

こうした招福グッズを作るようになったきっかけは、失敗した作品をただ捨ててしまうのは忍びなく、ふと思い立って作った「しおり」が友人たちに好評を得たことでした。もちろん、作品を作って発表することも木版画の大きな楽しみではありますが、各家庭にプリンターが普及して高品質な印刷物が手軽になった今だからこそ、「手づくり」に出合うことで、かえって思いがけない喜びを発見できるのではないでしょうか。

今回はそんな伊藤さんを講師にむかえ、名刺用に制作した版で、絵はがき・便せん・封筒・かるた札・グリーティングカード・箸袋と6種類の「招福グッズ」の作り方を紹介します。

伊藤卓美　ITOW Takumi
1946年宮城県生まれ。68年法政大学経済学部卒業。79年小田急百貨店美術サロンで個展（以後隔年で新作展開催）。85年木版画かるた第1作目『郷土玩具いろは歌留多』制作。2000年『もらってうれしい木版画の年賀状』02年『宮沢賢治の山猫と遊ぶ楽しい木版画教室』（いずれも日貿出版社）出版。

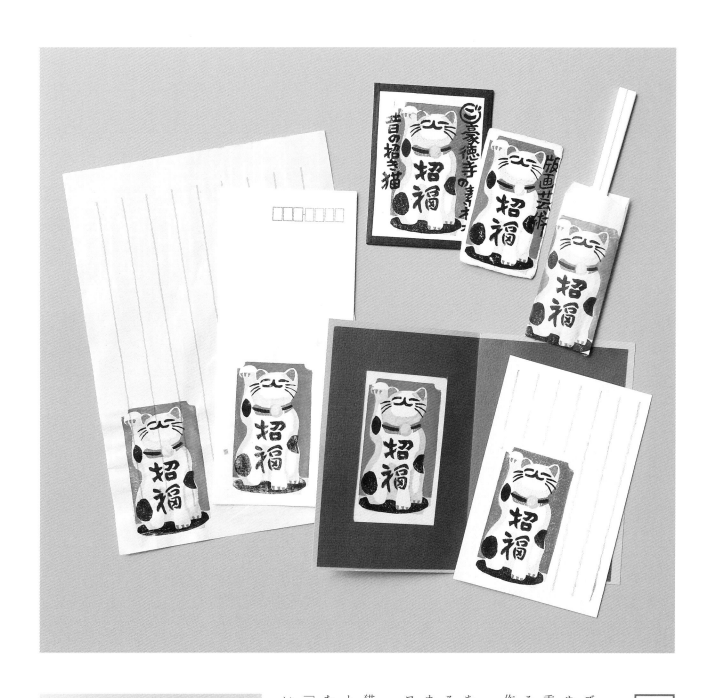

伊藤卓美の「招福グッズ」

今回は1つの版から、上図の7つの木版「招福グッズ」を制作する方法を紹介します。摺る用紙の種類やサイズを変える、作品に文字版や罫線の版を摺り重ねる、折り方や切り方を工夫し、別の紙に貼ってみるなど、ちょっとした工夫でまったく違うものを作り出すことが可能です。

今回制作した招き猫の版は、豪徳寺の「招き猫」をモチーフに制作した木版画《招福仲間》に登場する招き猫の中から、1匹を選んで新たに版に起こしました。このように、過去に制作した作品からモチーフを引用することもよくあります。

伊藤さんは以前、縁起物として馴染みの深い招き猫を名刺にして渡したところ、「これは縁起が良い」と大変喜ばれたことがあり、その後の話題が広がったという経験があるといいます。一貫して木版画の「心が和む味わい」を生かした作品作りを心掛けているそうです。

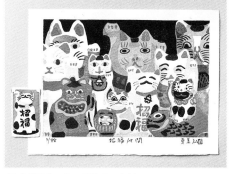

《招福仲間》と今回制作する名刺。

道具と材料の準備

① 版木　画材店で購入した1・3センチ厚の朴版を使用。使用した版のサイズは15・2×10・5センチ。

② 彫刻刀　右から平刀（間透）、切出刀（印刀）、丸刀、三角刀、浅丸刀、三分丸刀、切出刀。

③ でんぷん糊　水性絵の具に混ぜたり、紙を貼り付けるために使用する。

④ クッキングシート　版を摺るときに用紙の上にかぶせることでバレンのすべりを良くし、作品が汚れるのを防ぐ。

⑤ バレン　普及型バレン。上は広い面を摺るための

スミ版用。下は一般の摺りに使うベタ版用。

⑥ 小皿　⑦ 筆　水性絵の具を溶くのに使用する。

⑧ 水性絵の具　今回は市販のものを使用。

⑨ 刷毛　版に絵の具をのせ、まんべんなく馴染ませる際に使用。細かい部分には柄のついた小さな手刷毛を使うとやりやすい。

⑩ 用紙　どんな紙でも良いが、和紙が摺りやすい。使いたいサイズにあらかじめ断裁し、摺る前には湿らせておくこと（和紙の湿しについては第2回の講座参照）。

⑪ カッターマット

⑫ かるた札用台紙・色紙　台紙は約1ミリ厚のボール紙を使用。台紙を包む色紙は、台紙よりも一回り（5〜6ミリ）大きなサイズを用意し、四隅の角はカットしておく。

　台紙‥10・5×8センチ
　色紙‥11・7×9・1センチ

⑬ グリーティングカード用色紙・台紙　用紙の素材は問わないが、画用紙程度の厚みがあった方がカードにしたときの見栄えが良い。

　内側　緑色紙‥15・2×20センチ
　外側　ベージュ台紙‥15・6×21センチ

● 今回の講座で作る「招福グッズ」

　今回の講座では、まず木版で名刺を作成し、その「版」をもとにして、前頁のように絵はがき・便箋・封筒、かるた札、グリーティングカードへと展開します。もととなるのは4版5色摺りの絵柄です。あらかじめ分版計画（次頁参照）をたてて、それぞれの色を載せる版を用意します。

　こうした「招福グッズ」は、図柄を転写する紙の厚さや種類等に気をつければ、銅版やリトグラフ、シルクスクリーンなど、他の版種でも制作可能です。なお、糊付け面のサイズ調整が必要な便箋や封筒等は、ポチ袋とともに第2回で別途詳しく制作方法を解説します。

【4版目】墨の版　【3版目】黄・黄緑の版　【2版目】朱色の版　【1版目】グレーの版

最初に招き猫の陰影の版、朱色の版、鈴と背景の緑色の版、墨色の版と、徐々に濃い色を重ねていくことがポイント。

制作方法

版の制作

まずは、多色摺り木版画の基本的な制作方法を解説しながら、名刺の版を制作しましょう。最初に下絵を用意し、それをもとに多色摺りに使う版を彫ります。

多色摺りには図柄を合わせるための「見当」を作っておくことが必須となりますが、この見当を作る際のコツもここで紹介します。また、実際にグッズ用の紙に摺った際に、折れ目や凹凸が付きにくくなるコツも併せて説明します。

完成作品（名刺）

制作前の準備

1 今回は名刺とかるたで摺る紙の大きさを変えるため、見当はそれぞれの紙の大きさに合わせて2つ作ります。

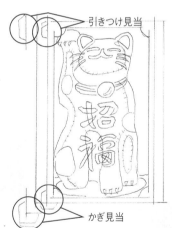

引きつけ見当

かぎ見当

2 カーボン紙で版木に下絵を転写したもの。誤って彫ってしまわないように、彫り残す部分に色を塗り、目印にします。

分版計画

版木	刷り上がり	
		1版目
		2版目
		1版+2版
		3版目
		1版+2版+3版
		4版目
		1版+2版+3版+4版

どの版にどんな色をのせるかといった「分版計画」をたてておきます。今回は4版5色摺りで制作します。版を重ねる順番や、それぞれの版にのせる絵の具の量を調節することで、作品の色合いを変化させることができます。また、3版目のように版を離すことで、1版で2色を摺ることもできます。

彫りに入る前にあらかじめ、用意する版の数や版の重ね順、

9

彫り

1

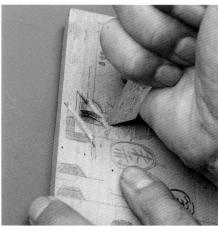

最初に「見当」(コラム参照)を彫ります。まずは「かぎ見当」を彫ります。切出刀を両側から斜めに入れてV字の溝を彫ります。

2

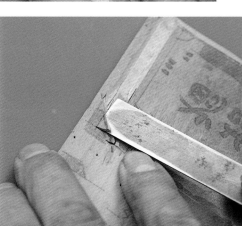

角になる部分にあらかじめ平刀の刃を垂直に入れておき、1の溝から水平にした平刀で角が垂直になるように彫ります。

3

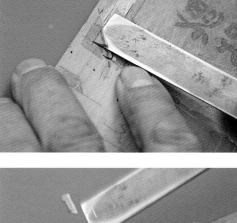

引きつけ見当を彫ります。摺る際の折れ目を防ぐ為、この見当を同じ版に2つ作る際は、内側を外側のものより低くします。

・見当

多色摺の際に版がずれないように付ける目印を「見当」といいます。見当には紙の端を合わせるための「かぎ見当」と、紙の長辺の部分を合わせるための「引きつけ見当」があります。

紙 / 版木 / 引きつけ見当 / かぎ見当

かぎ見当と引きつけ見当

4

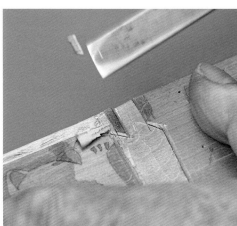

輪郭線の両側から切出刀でV字型の溝を彫り、溝に向かって丸刀で版木を彫っていきます。

5

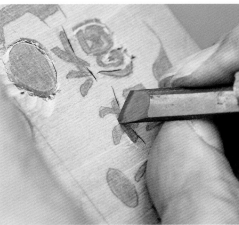

彫刻刀を手前に引くように彫ると、力を入れずに彫ることができます。

6

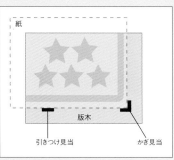

文字を彫る際は、ただ形に沿うのではなく、実際の筆運びを意識しながら彫刻刀で彫ると、綺麗に彫ることができます。

摺り

1

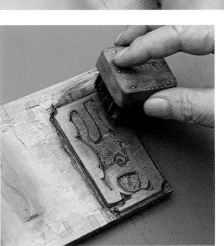

1版目(招き猫と背景の影)に刷毛で絵の具をのせ、内側の見当に合わせて湿らせた用紙をおきます。

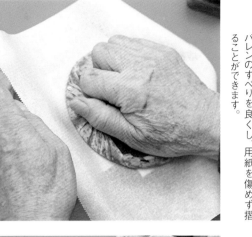

2

用紙の上にクッキングシートを敷くことで、バレンのすべりを良くし、用紙を傷めず摺ることができます。

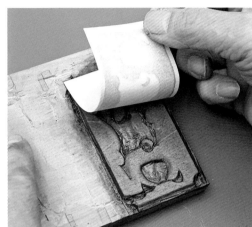
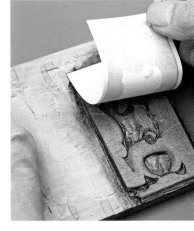

3

1版目が摺り上がりました。

● 摺りの際の注意点

版木の縁が角張って鋭いままだと、バレンで版を摺ったときに用紙が縁に押し当てられて折れ目がついてしまう場合があります。

下図のように、平刀などを使って縁を落とし、傾斜をつけてなだらかに彫ることで、摺りの際に紙についてしまいがちな折れ目を防ぐことができます。

摺りの前に平刀などで縁を落としておく

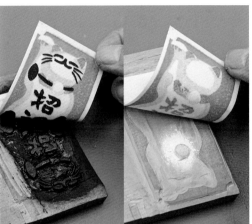

4

手順1〜3を繰り返し、残りの3版も摺り重ねたら絵柄部分の完成です。左は2版目を摺り重ねたところ。

5

3版目（右）、4版目（左）を摺り重ねたところ。絵柄が完成したら、名刺の場合、最後に文字を摺り重ねます。

6

絵柄とは別に用意した名刺用の文字の版。今回は絵柄と同様、木版で用意しました。

7

先に摺った絵柄部分の絵の具が完全に乾いていることを確認してから、裏面に住所の版を摺ります。

絵はがき・便せん・封筒

名刺に用いた絵柄の版を使って、自分だけの絵はがき・便せん・封筒を作ってみましょう。

これらは市販のものにも摺れますが、自分で好きな紙を使って制作することも可能です。

なお、絵はがきや便せん作りの際に、別途罫線の版を用意しておきましょう。無地の紙に独自の罫線が惹かれるだけで、オリジナル・グッズらしさが増します。

完成作品

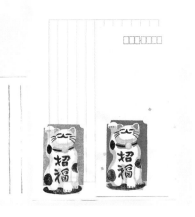

絵はがき

1

一般的なはがきのサイズに合わせて罫線の版をひとつ作っておくと、さまざまなはがきに罫線をつけることができます。

2

無地のはがきに事前に絵柄を摺ります。罫線の版には、絵柄にあたる部分に絵の具をのせないように気をつけて摺ります。

便せん

1

市販の便せん用紙に作品を摺ることで、簡単にオリジナル便せんを作ることができます。

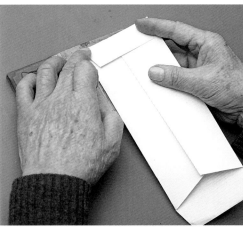

封筒

1

市販の封筒に作品を摺りました。和紙製のものを使うと紙にしわが寄らず、綺麗に摺ることができます。

2

自分で好きな紙を封筒の形に切って作ることもできます。見当を合わせるときは封筒の形に折り畳んで合わせます。

3

紙の重なりによるわずかな段差が絵柄に影響するのを防ぐために、摺るときは紙を1枚に広げて摺りましょう。

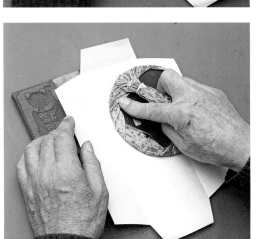

名刺用の図柄を活用して今度は「カルタ札」を作りましょう。これには図柄に摺り重ねるための文字の版、また図柄を摺った紙の台紙となる厚紙を別途用意する必要があります。図柄を摺った紙を厚紙に貼り付ける際は、シルクスクリーン用の版とローラーを使ってムラなく糊を塗ることがポイントになります。

なお、シルクスクリーン用の枠やローラーなどの版材については巻末の「道具・材料ガイド」でも紹介しておりますので、そちらを参照してください。

完成作品

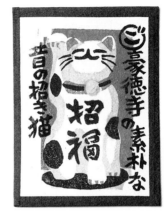

1

最初にカルタ用に作成した「文字の版」を作っておき、刷毛で絵の具をのせます。

2

名刺用に制作した版の、外側の見当に合わせて摺った図柄の紙に、文字版を摺り重ねて絵札を作ります。

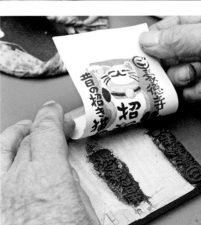

3

絵柄が摺られた和紙の裏面に糊を塗ります。まず、左図のように水で溶いた糊をバット等に出し、ローラーでならします。

4

図柄の紙を裏返し、シルクスクリーンの版をのせて水で溶いた糊を垂らし、ローラーを使って全体にムラなく糊を塗ります。

5

紗張りしたスクリーン枠から絵柄の和紙をはがします。糊が塗られた図柄の和紙を台紙の中心にのせて貼り付けます。

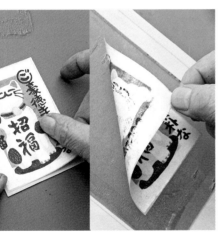

6

台紙と絵柄の和紙を貼り付けた後、クッキングシートをのせてバレンでこすり、しっかり接着させます。

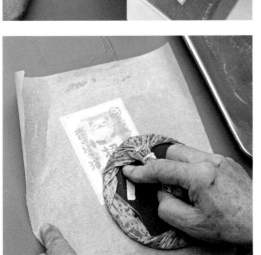

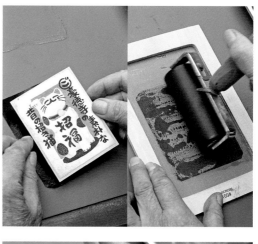

7 台紙に色紙を貼り付けます。前頁の3、4と同様の手順で色紙に糊を塗り、台紙を貼り付けてバレンでこすって接着させます。

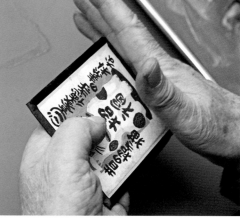

8 色紙の余った部分を折り込んで台紙を包みます。まずは短辺から折っていきます。

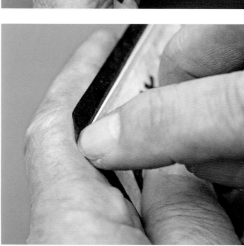

9 短辺を折ったあと、長辺に重なった部分に爪でしっかりと折り癖をつけておくと、綺麗に折り込むことができます。

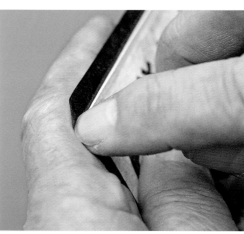

10 長辺を折ります。このとき、端から折っていくのではなく、手のひらで一度に折り込むと、色紙にしわが寄りません。

グリーティングカード・箸入れ

最後に名刺の絵柄を使って「グリーティングカード」や「箸入れ」を作成する方法を紹介します。

グリーティングカードに用いる色紙や台紙の素材は何でも構いませんが、ある程度の厚みがある方がカードとして見栄えが良くなります。

また、箸入れを作る場合は、縦長の和紙に絵柄を摺りましょう。のりしろを作って貼りこめば簡単にできあがります。

完成作品（グリーティングカード）

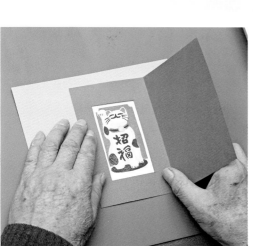

1 最初に色紙を用意し、絵柄の大きさに合わせて切り抜いておきます。

2 切り抜いた色紙と絵柄の紙がズレないように、裏からテープなどで作品を貼り付けます。

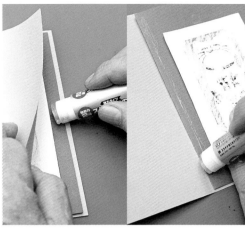

2

左右の折る幅を変えることもできます。また、底辺はなるべく「浅め」に折ると箸入れらしくなります。

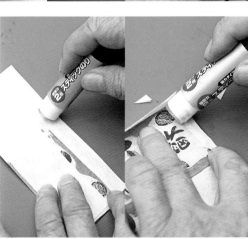

3

底辺部分の角を落とすように斜めに切り、真ん中を残して左右の重なった部分の紙も切ってのりしろを作ります。

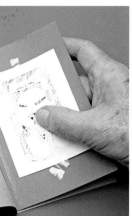

4

箸袋の形に貼り合わせていきます。底辺ののりしろを長辺の内側に折り込むように貼ると、見た目も綺麗です。

5

最後に箸の出し入れがしやすいように、挿入部の前後どちらかを少し切り落としておきます。

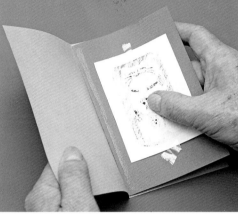

3

4辺を完全に糊付けすると色紙や作品にしわが寄る可能性があるので、色紙の折れ目側のみを糊付けします。

4

台紙の中心に合わせて色紙を貼ります。色紙のめくれが気になる場合は、紙の端を軽く糊付けしてもよいでしょう。

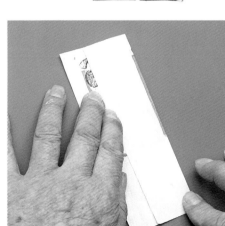

1

絵柄を摺った縦長の紙を左右、底辺の順に折っていきます。

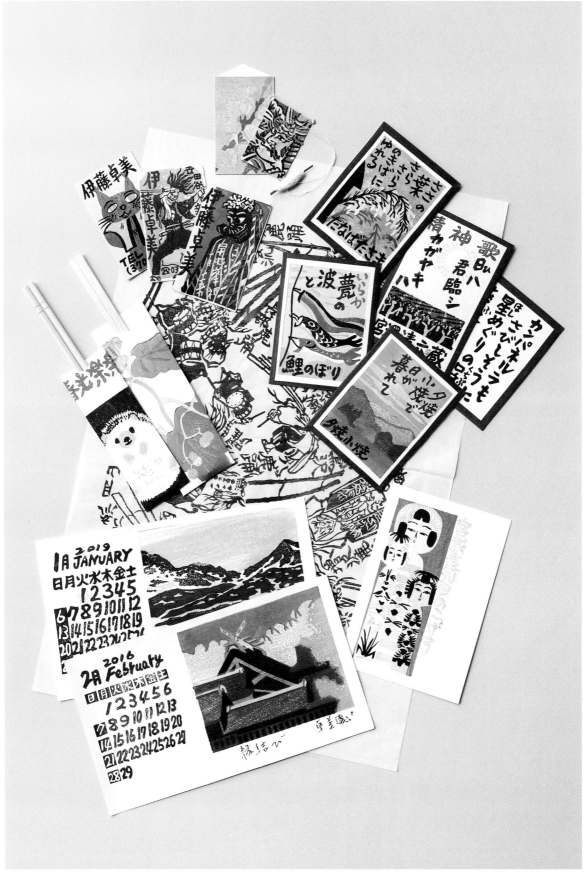

上から《ポチ袋》《ミニチュア凧》《名刺》《カルタ札》
《箸袋》《カレンダー》《絵はがき》《包み紙》

すべて過去に伊藤さんが制作した作品です。カルタ札は童謡や宮沢賢治
などをテーマに、これまで7種（1種につき絵・読み札合わせて約100枚）を
制作しています。一番下に敷いてある包み紙は鹿踊がモチーフで、ブック
カバーなどさまざまな用途に活用できます。

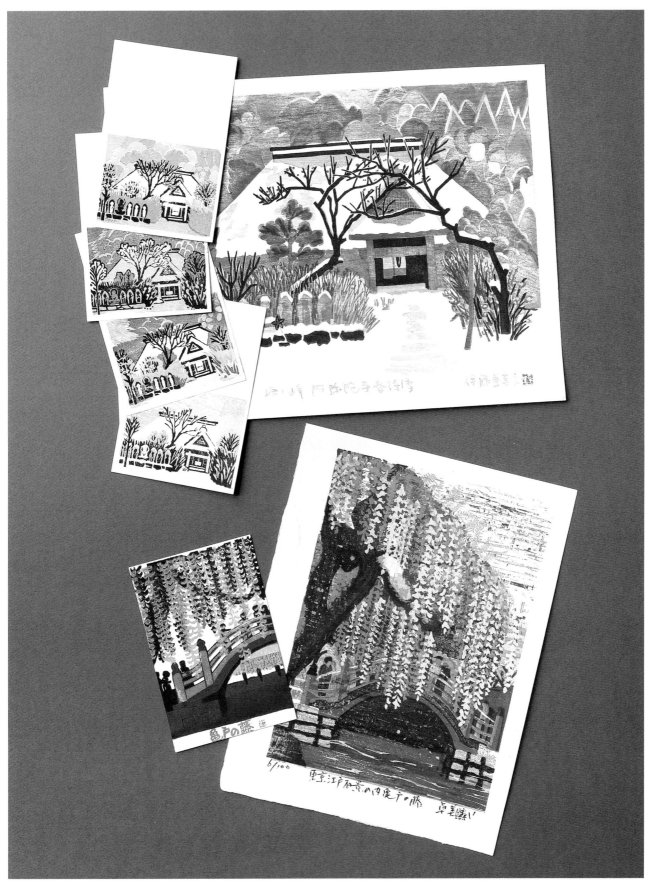

上《塔ノ峰阿弥陀寺春待雪》
　　木版　22.7×32cm　1983年　ed.100、絵はがき《阿弥陀寺絵はがき 四季》
下《東京江戸百景の内 亀戸の藤》
　　木版　21.5×31.5cm　2014年　ed.100、絵はがき《亀戸の藤》

早春の雪景色を描いた《塔ノ峰阿弥陀寺春待雪》では、絵はがきで四季の風景
に、《東京江戸百景シリーズ》では絵柄のトリミングや、版数・使う色を変えての絵
はがき判にと展開しています。

木版で作るポチ袋

講師・宮寺雷太

日常での様々な「お祝い」の機会に、手製の木版ポチ袋に入れて贈り物を渡せば、とても粋な計らいに感じられるのではないでしょうか。

今回の講座では、普段はシルクスクリーンで作品制作をしている宮寺雷太さんが趣味で作っている「水性木版によるポチ袋作り」の方法を紹介してもらいます。

もともと木版で作品を手掛けていた宮寺さんは、明治から昭和初期にかけて作られた木版製ポチ袋の熱心なコレクターでもあります。そんな宮寺さんに木版製ポチ袋の魅力と木版ならではのポチ袋作りを解説してもらいます。

ポチ袋を木版で制作する際にとりわけ注意しておきたいのが、「糊付け面」の扱いです。ここでは、下絵および彫り・摺りの際に糊付け面に行っておいた方がよい一工夫なども合わせて紹介します。

宮寺雷太　MIYADERA Raita
1971年東京都生まれ。99年東京芸術大学大学院修了。2005年第4回飛騨高山現代版画ビエンナーレ・奨励賞。11年第3回NBCメッシュテックシルクスクリーン国際版画ビエンナーレ・大賞。15年B-gallery（池袋）にて個展開催（17年も）。

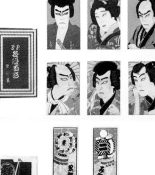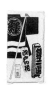

宮寺雷太のポチ袋コレクション

宮寺雷太の「ポチ袋」

「ポチ袋」（点袋）とは、お年玉や大入祝などを入れるための祝儀袋のこと。かつては印刷ではなく木版でも作られており、宮寺雷太さんはこうした〝木版製ポチ袋〟を好んで集めています。

そんな宮寺さんが考える木版製ポチ袋の魅力は「木版が作り出すイメージにサイズや絵柄がフィットしている」と感じさせる点。そこで実際に水性木版によるポチ袋制作に挑戦してもらい、その魅力を存分に追求してもらいました。上の作品は、歌川国芳作の《相馬の古内裏》の部分を翻案して独自に再構築した、作家ならではの多色摺りのポチ袋です。

水性木版らしい、透明感のある青色と木版ならではの面を重ねた空間表現が小さな画面の中で絶妙に組み合わさっています。

また、一度図案の版を作ってしまえば、長封筒や洋封筒にも展開でき、さらには便せんなどへの転用も可能です。今回の講座では、他の封筒への展開方法についても合わせて紹介していきます。

道具と材料の準備

①版木　今回の講座では、画材店やホームセンターで購入できる6ミリ厚のシナベニヤを利用する。6ミリ厚の版木であれば、裏表両面を版に用いることが可能になる。

②彫刻刀　凸部に切り込みを入れるための切出刀（印刀）、別の彫刻刀で彫った後に不要な部分をさらうために用いる平刀（間透）や丸刀（駒透）、

細かい箇所を彫る際に便利な三角刀を刃幅の広いものから狭いものまで用意しておく。また、見当をつける際に便利な「浅丸刀」や広い範囲をさらうのに便利な「見当ノミ」（写真右端の大型サイズの彫刻刀2本）も用意しておくとなお良い。

③カッター　版の凸部に最初に切り込みを入れる際に利用。

④定規　カッターを使う際やポチ袋を切り取る際に使う。

⑤でんぷん糊　下絵を版木に貼り付けたり、水性絵の具にコシを持たせ、乾きを遅くしたりする際に利用する。

⑥バレン　写真は宮寺さんが自作したバレン。芯はナイロン製の壺糸（墨つぼ用糸）。圧をかけやすいように、なるべく直径のあるものを利用する。バレンの下にあるのは、摺る際に版木の下に置く「すべり止め」。

⑦水刷毛　絵の具を溶いたり、紙を湿したりする際に用いる。

⑧手刷毛　版にのせた絵の具をまんべんなくのばす際に使う。

⑨墨汁　市販の書道用墨汁。単色摺りの際に使用。

⑩水性絵の具　今回の制作には、市販の水彩絵の具を使用。

⑪筆・溶き皿　絵の具を水で溶いたり、版にのせたりする際に用いる。

その他、下絵・摺り用に10匁（パルプ入り）の「和紙」（ポチ袋用：高さ14×幅16センチ、長・洋封筒用：A4サイズ）や湿しに用いる「ビニール袋」も用意しておく。和紙は、版木に貼り付けるための下絵にも用いる。

・ポチ袋の「糊付け面」

手製ポチ袋制作の際にポイントになるのが、左右および下部の糊付け面（この部分は一般的に「ベロ」と呼ばれます）の形状やサイズの取り方です。糊付け面は、必ず左右でサイズを変え、貼り込みの際に上にくる方の幅を広く取り、さらに、貼り込んだ際に上にくる方に折り目がポチ袋の幅の中央に来るようにサイズを取っておきましょう。

今回作成するポチ袋は、縦約10×横6・5センチにしています。また、糊付け面は、上下はそれぞれその2センチ、左右は上前より下前を5ミリ長くし、「糊代（のりしろ）」にしています。

また、糊付け面の部分は、ゆるやかな台形のフォルムにしておくと、貼り込みが容易です。

なお、木版でポチ袋を作成する際は、糊付け面のふちから絵の具をはみ出させておけば、切り取る際の見当代わりとなり、作業が容易になります。

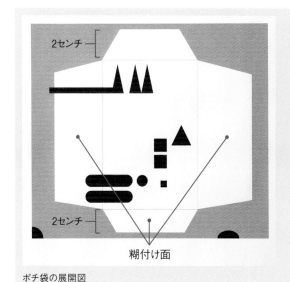

ポチ袋の展開図

ポチ袋の作成（1色摺）

完成作品

多色摺りのポチ袋作成に入る前に、まず、1色摺りのポチ袋を使って制作手順をおさらいしておきましょう。

事前準備

1
最初に糊付け面を含めたポチ袋の下絵を作成します。パソコンでも作成可能ですが、その場合は必ず和紙に出力して下さい。

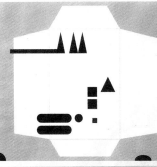
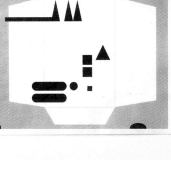

2
下絵の和紙を貼り込みます。でんぷん糊を版木にのせて、版木全体に、手の平で叩きながら薄くのばしていきます。

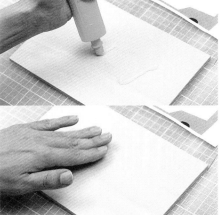
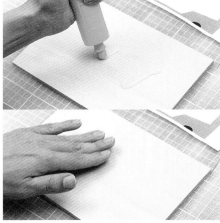

3
糊をのせ終えたら、図のように下絵を版木に貼り付けます。貼り付けは、下絵を裏返して表面が版木に直接つくようにします。

4
下絵をのせ終えたら、指に水分をつけ、下図のように図柄が見えるようになるまでこすり、和紙をはがしていきます。

彫り

1
続いて彫りの作業に入ります。最初にカッターと切出刀を使って凸部の輪郭部分の溝がV字型になるように切込みを入れます。

2
同様に、カッターと切出刀を使って糊付け面の角部分に切り込みを入れ、さらに見当ノミで見当も彫っておきます。

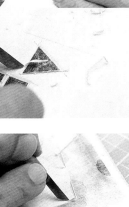

・和紙の湿し

ポチ袋に利用する和紙は、事前に湿してから利用しましょう。水刷毛を使って水分を含ませた和紙を複数枚重ねて、ビニール袋に入れてしばらく時間を置いておけば（15〜30分程度）、湿した和紙ができあがります。

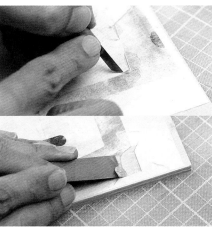

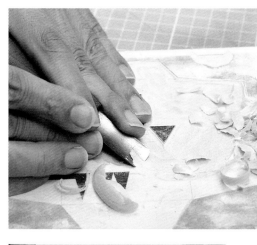

3

凸部に切り込みを入れ終えたら、平刀や丸刀で不要部分をさらっていきます。広い部分をさらう場合は、浅丸刀を使います。

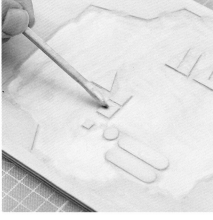

摺り

1

彫り終えたら、下絵・糊を水で洗い落とします。版木を湿し、絵の具にこしを持たせるためにでんぷん糊を少々凸部にのせます。

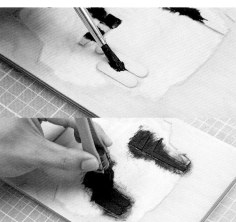

2

今回の図柄はモノクロなので、墨汁を水で溶き、版にのせます。その後、手刷毛を使って糊と墨汁を混ぜながらのばします。

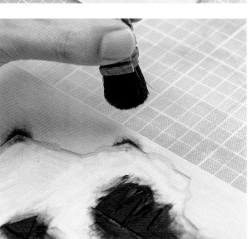

3

糊付け面の縁にも墨汁をのせておきます。刷った後にポチ袋の形を切り抜くための見当代わりに使えます。

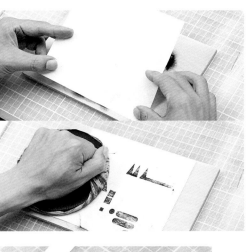

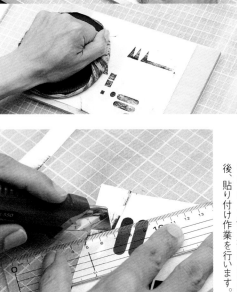

4

湿した和紙を見当に合わせて版の上にのせ、バレンで摺っていきます。二度摺りすると、絵の具がはっきり出ます。

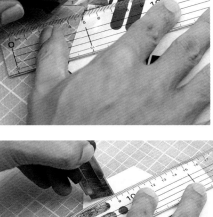

貼り付け

1

摺り終えたら、縁の見当に沿って、ポチ袋をカッターで切り抜いていきます。切り抜き後、貼り付け作業を行います。

2

カッターの裏刃で折り込みを入れ、左右の糊付け面を折ります。幅広の方を折った後、縁に糊を付けた狭い方を折ります。

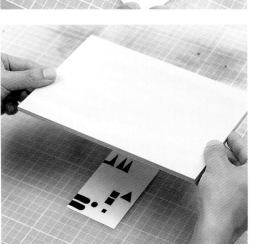

3

底部の糊付け面まで貼り付け終えたら、糊がしっかりと付くまでポチ袋の上におもしをのせてしばらく置いておきます。

ポチ袋の作成（多色摺）

完成作品

1色摺りのポチ袋で制作手順をある程度把握したら、今度は、左図や19頁で紹介した多色摺りのポチ袋制作に挑戦してみましょう。

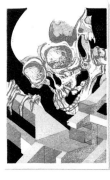

事前準備

1

多色摺りのポチ袋の場合、事前にどの色を何版目にのせるかの「分版計画」を最初に考えておきます。ここでは、左図のように青・赤・黒の3色を5版使ってのせていきます。この分版計画に合わせて版も用意しておきます。

版木	刷り上がり	
		1版目
		2版目
		3版目
		4版目
		5版目

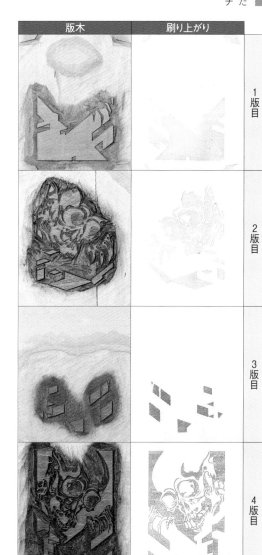

2

1色摺りの際と同様、まず下絵を用意します。多色摺りの場合、版数だけ下絵を用意し、21頁の手順で版に貼ります。

彫り・摺り

1

1色摺りの際と同様の手順で彫りの作業を進めた後、糊と色をのせます。今回は市販の水彩絵の具で着色します。

2

手刷毛で糊と絵の具を混ぜ、版上にのせます。なお、絵の具は糊付け面の角にも忘れずにのせましょう。

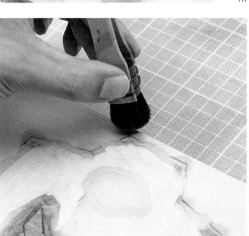

3

絵の具をのせ終えたら、湿した紙を版木にのせ、その上からバレンで摺ります。左図は1版目を摺り終えた場面。

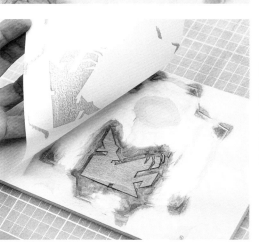

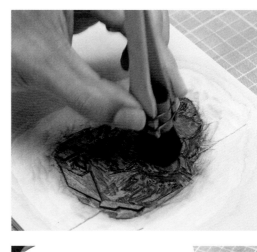

4

1版目を摺り終えたら、同様の手順で2版目以降も作業します。版木を湿し、糊と絵の具をのせ、手刷毛でのばします。

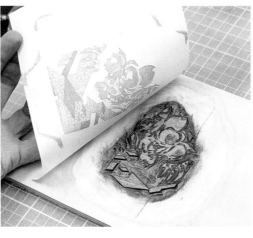

5

1版目を摺った和紙を湿らせて2版目にのせ、摺りました。版がずれないよう、見当をしっかり合わせて下さい。

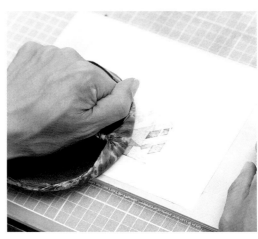

6

3版目以降も同様の手順で作業を行い、バレンで摺って色をのせていきます。

7

3～5版目をのせていくと左図のように図柄が変わっていきます。すべての版をのせ終えたら、貼り付けの作業に入ります。

3版目刷り終わり　　4版目刷り終わり　　5版目刷り終わり

貼り付け

1

糊付け面の角にはみ出した絵の具に合わせて、カッターで和紙を切り抜きます。

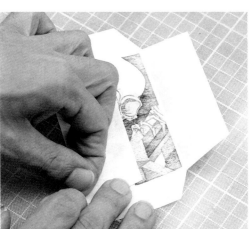

2

切り抜き終えたら、糊付け面を折っていきます。まず、左右の糊付け面のうち、幅の広い方を折ります。

3

幅の短い糊付け面の端に糊を付け、もう一方の糊付け面に上からかぶせるように折り、貼り付けます。

4

左右の糊付け面を貼り終えたら、下部の糊付け面の端にも糊をつけ、貼り付けておきます。

長封筒・洋封筒への展開

事前準備

1　ポチ袋の図柄は、長封筒や洋封筒へも展開できます。それぞれの展開図を用意し、図柄の場所を事前に決めておきましょう。

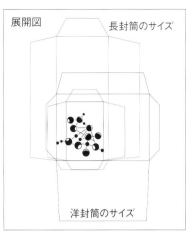

展開図　　長封筒のサイズ

洋封筒のサイズ

2　図柄の版木を用意します。長封筒や洋封筒の展開時のためにそれぞれを摺る和紙の大きさに合わせた見当をペンでつけます。

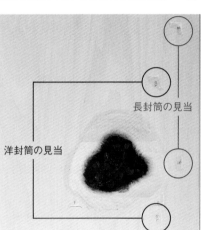

長封筒の見当

洋封筒の見当

彫り・摺り・貼り付け

1　展開するものに合わせたサイズの和紙に図柄を摺ったら、手順1の展開図をもとに糊付け面の角に目印をつけていきます。

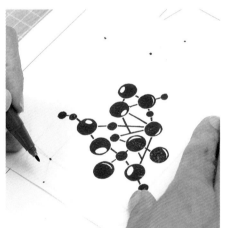
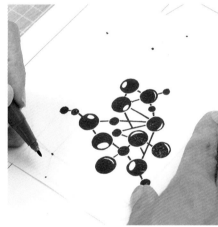

●絵柄を展開する場合の「糊付け面」

一度用意した絵柄を長封筒や洋封筒など、さまざまなものに展開する場合は、「糊付け面」のサイズや位置も展開するものに合わせて変わります。

このような場合は、21〜24頁で制作したポチ袋のように糊付け面まで版木に彫りこまずに、展開図に合わせてペンで目印をつけていき、それを切り抜くようにしましょう。

2　目印に定規を合わせてカッターで切り抜いていきます。

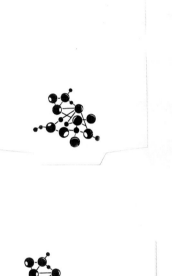

3　手順1でつけた目印をもとに切り抜いた長封筒。

4　手順1でつけた目印をもとに切り抜いた洋封筒。

貼り付け

長封筒の貼り付けはポチ袋と同様の手順で行えますが、横長の洋封筒の場合は左右を折った後、最後に底部の糊付け面を貼り付けます。

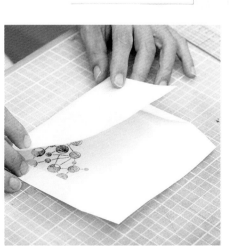

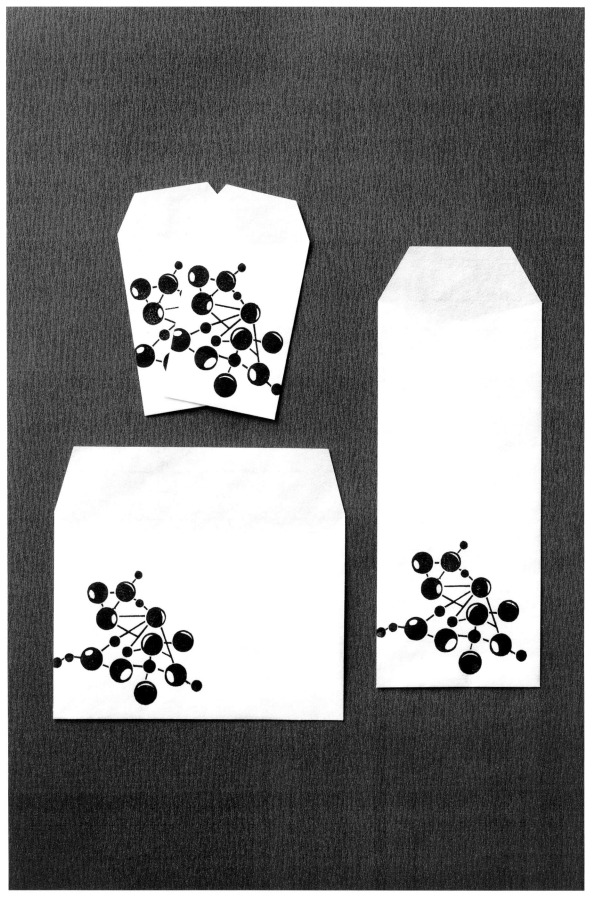

ポチ袋（左上）、洋封筒（左下）、長封筒（右）
ポチ袋11.8×9.8cm、洋封筒11×16cm、長封筒20.5×9cm

ワンポイントの図柄であれば、上図のように洋封筒や長封筒などにも展開
可能。摺る紙を変えたり、独自でデザインした宛名面を版で作ったりするな
ど、工夫次第でさらに面白い封筒を版画で作ることができます。

ポチ袋
各11.8×9.8cm

ポチ袋サイズの版であれば、文字や模様を加えるなどした図柄を作ってバリエーションを増やすことも比較的容易に行えます。ワンポイントで色を加えたり、色違いのものを作ったりしても楽しいでしょう。

木版で作るルアー

講師・田中 彰

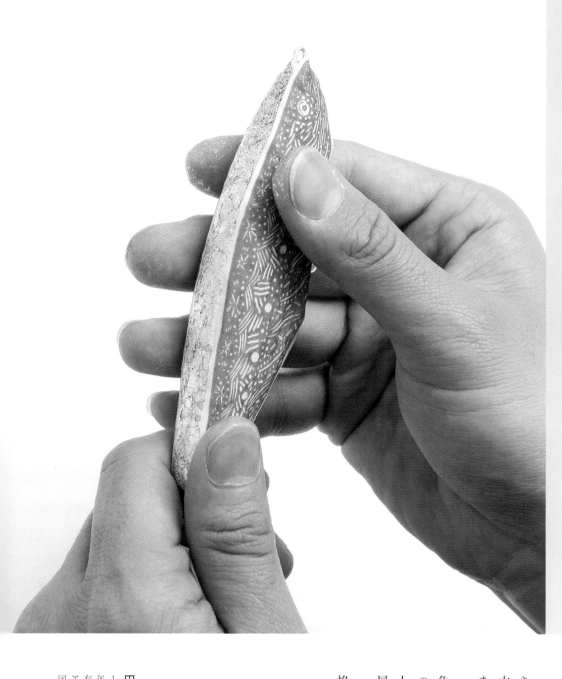

田中彰さんは〝電熱ペン〟を使った木版画によって知られる木版画家です。

これまでにも、木版画で作った自家焙煎コーヒー豆のための袋を制作・展示したり、展覧会を開催する土地に生えていた木を版木に用いたりするなど、コーヒー、そして木という素材にこだわって制作を続けてきました。

近年、田中さんは釣りに凝っているそうです。きっかけは、これまで扱ってきたコーヒー豆や木といった「地上」の生物から「水中」に視点を移し、魚の作品を制作し始めたことからです。

田中さんは実際に海や川で魚を釣り、釣った魚を版画にして、さらにその版画を使って自作のルアーを制作しています。ゆくゆくは、釣り上げた魚を描いた「魚図鑑」を作りたいという展望もあるようです。

今回は、電熱ペンによる木版画とともに、本格的なルアーの作り方を紹介します。

田中 彰 TANAKA Sho
1988年岐阜県生まれ。2013年武蔵野美術大学卒業。15年同大学院修了。アートアワードトーキョー丸の内2015・今村有策賞、三菱地所賞。17年個展「木に人を接ぐ」(東京オペラシティアートギャラリー)。19年個展「町田芹ケ谷えごのき縁起」(町田市立国際版画美術館)。

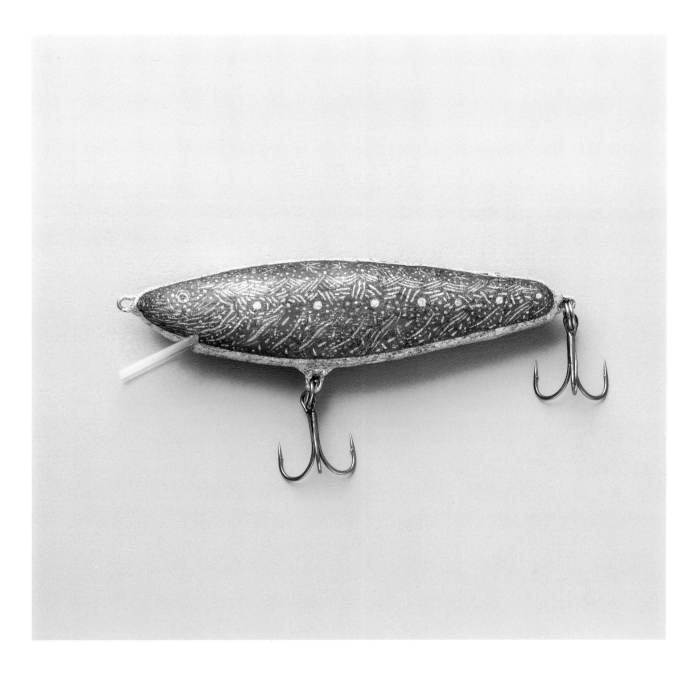

電熱ペンの版画とルアー

田中さんが制作に用いている木工用の電熱ペンは、電気で発熱し、熱せられた鉄製のペン先で版木を焦がして描画します。絵を描くように線を彫ることができるため、初心者ほど楽しんでのめり込める技法かもしれません。

釣りも、同じくらい奥の深い楽しみであるといえるでしょう。海や川、湖と、場所によって釣れる魚が変わるのはもちろん、同じ場所でも季節や天候、年によっても変化すると言われます。

今回、田中さんは初夏から夏にかけての魚を狙うためのルアーを制作しました。今回の講座で紹介するバルサ材で作るルアーは、防水とルアーの強度を上げるためにセルロースセメント（またはウレタン）でコーティングします。これらは有機溶剤のため、せっかくの塗装を溶かしてしまう場合があります。ですが、版画を用いることで、塗装を台無しにすることなく、ルアーを完成させることができます。

見た目も楽しく、実際に使える木版ルアー作りに、是非挑戦してみてください。

今回制作のルアーを実際に水に浮かべてみた様子。釣りたい魚に合わせてルアーのサイズや動き、色などを変えていく。

田中さんが作る「木版画ルアー」のブランドロゴマーク。

道具と材料の準備

①のこぎり ②紙ヤスリ ③バルサ材 軽く、加工しやすい木材。ホームセンターなどで購入可能。今回は10ミリ厚のものを2枚使用。④両面テープ ⑤カッター、小刀 ⑥ハトメ抜き ⑦ペンチ ⑧ステンレス線 折り曲げてルアーの中軸を作る。1〜1・2ミリのものを使用。⑨パテ 隙間を埋めるために使用。⑩電熱ペン 白光株式会社が販売するウッドバーニング（木を焦がし、絵や模様を描く技法）用の電熱ペン。「my pen」と「my pen α」の2種類があり、今回はmy pen αを使用。ペン先を変える

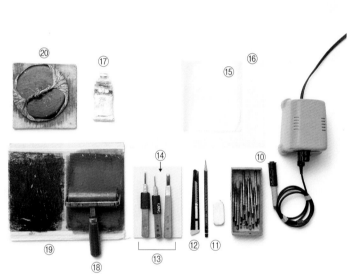

ことで様々な線で描画することができる。⑪消しゴム、鉛筆 ⑫カッター ⑬彫刻刀 ⑭シナベニヤ ⑮雁皮紙 ⑯トレーシングペーパー ⑰木版用油性絵の具 ⑱ローラー ⑲摺り台 板に下敷きを貼り付けて自作したもの。⑳バレン ㉑瞬間接着剤 ㉒釣り糸の余り ㉓エポキシ樹脂 ルアーにリップを接着するために使用。リップとは、ルアーの口元についているプラスチック製の潜行板で、水圧を受けて潜水する。㉔強化プラスチック 削り出してリップを作る。㉕スプリットリング ルアーにフックを

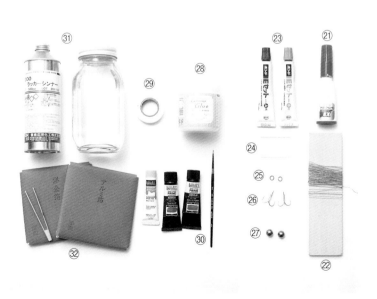

取り付けるための金属製の輪。㉖フック 釣り針。㉗ウエイト 金属製のおもり。ルアーの動きや沈みを調節するためにルアーの中に仕込む。（㉒、㉕〜㉗の釣り用器具は、専門店で購入することができる）㉘版画用接着剤 ㉙マスキングテープ ㉚筆、アクリル絵の具 ルアーに着色する際に使用。㉛セルロースセメントまたはウレタン、うすめ液 ルアーの防水と強度を上げるために使用。変色するため併用はしない。あらかじめ原液を薄めておき、ルアーが入る大きさの瓶で保管する。㉜アルミ箔、洋金箔

30

制作方法

手作りルアー制作

自分で手作りしたルアーを使うことは、釣りの楽しみのひとつです。ルアーのサイズは釣りたい魚の大きさによって異なります。まずは、狙う魚に適した大きさの材料を準備しましょう。

田中さんは普段、自分で釣り上げた魚から原寸大の版画を制作し、それをルアーにして釣りをしていますが、今回の講座ではまず原型を作り、それに合う版画を作ってルアーにする手順で進めていきます。

完成図

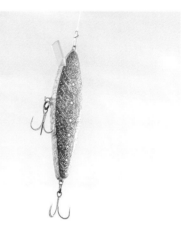

原型制作

1 作りたいルアーのサイズに切ったバルサ材の片面に、少しずつ間隔を開けて、両面テープを貼っていきます。

2 バルサ材同士を貼り合わせます。後で剥がすので、粘着力の強い両面テープは使わないようにしましょう。

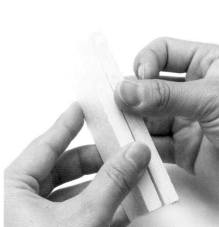

3 作りたいルアーの形を、バルサ材に鉛筆で下描きします。

4 ウエイト（おもり）やリップ（ルアーの動きを調節する部品）を仕込む位置を、あらかじめ考えておきます。

5 小刀（カッター）で、下描きに合わせてバルサ材を大まかに削っていきます。

6 バルサ材を貼った中心線に鉛筆で線を引き、常に上下左右が均等なバランスになるよう意識しながら削ります。

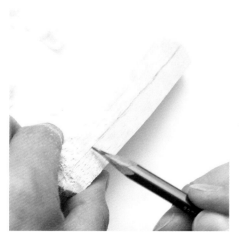

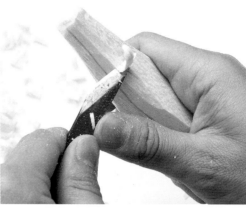

7

さらに小刀（カッター）で下描きに沿って、全体の形を整えていきます。

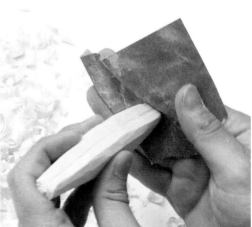

8

大まかに削り終えたら、紙ヤスリで削って表面を滑らかにしていきます。

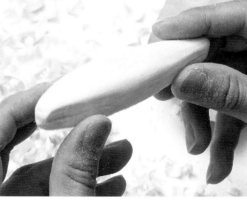

9

原型が完成しました。紙ヤスリで削る時も、上下左右のバランスが均等になっているか注意しながら削ります。

10

完成した原型は、次からの作業のために、両面テープを剥がして片面ずつに分けておきます。

版画制作

1

ルアーに貼り付ける版画を作ります。原型の形に沿って、シナベニヤの版木に鉛筆で輪郭線を写し取ります。

2

電熱ペン、彫刻刀の順で輪郭線を彫っておくことで、背景を彫った時に、彫刻刀で作品面まで傷つけることがありません。

3

摺る時に絵の具がつかないように、余分な背景は彫刻刀でさらい、その後、鉛筆で彫り込むイメージの下描きを描きます。

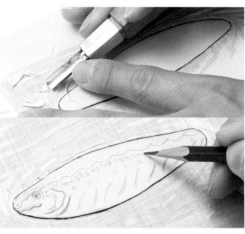

4

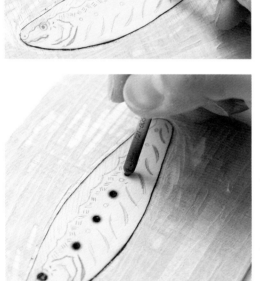

下描きに沿って、電熱ペンでイメージを彫り進めます。ペン先は、彫りたい線の太さに合わせて変えます（次頁コラム参照）。

5

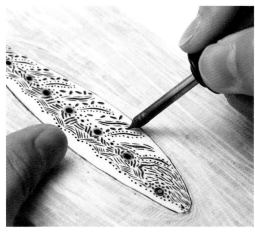
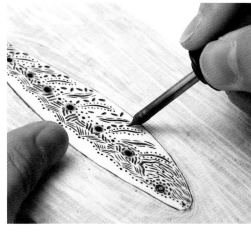

電熱ペンを使うと、ペンで直接絵を描くように版木を彫り込むことができます。かなり細かい表現も可能です。

6

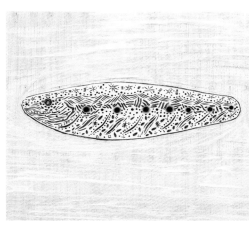
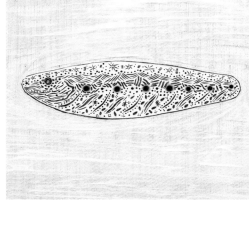

彫版完了。摺る前に表面に軽く紙ヤスリをかけて、版木の毛羽立ちを取り除いておくとよいでしょう。

7

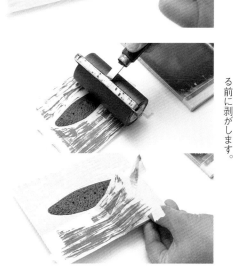

摺りに入ります。背景をマスキングテープで覆ってから絵の具をのせると、用紙が汚れません。

8

ローラーを縦横に動かして、版全体に絵の具をのせます。汚れたマスキングテープは摺る前に剥がします。

9

版木の上に雁皮紙、トレーシングペーパーの順に重ね、バレンで力強く摺ります。細かい部分は爪でしっかりこすっておきます。

10

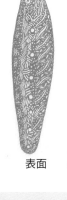

表面　　裏面

版画は2枚分摺って、ルアーの表裏両面に貼ります。雁皮紙は薄いので、摺った紙を裏返しても、摺りにほとんど差が出ません。

●電熱ペンによる彫版

本講座では、彫りに白光株式会社の電熱ペン「my pen α」を用いています。この電熱ペンはペン先を様々な形に変えられるので、彫りたい柄や形状に合わせて使い分けましょう。

標準では1ミリの点・線が描ける「T21－B1」(上図)と、立てて使うと細い線を描ける「T21－K8」(中図)がついていますが、より細かい点・線を描きたい場合は、「T21－I」(下図)などの彫金用の刃先を使うとよいでしょう。

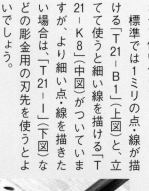

「my pen α」に標準でついているペン先「T21-B1」。大方の点描、線描に対応

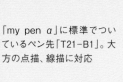

「my pen α」に標準でついているペン先「T21-K8」。細い線を彫るのに向いている

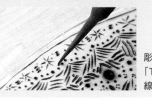

彫金用のペン先「T21-I」。「T21-B1」よりも細かい点・線を彫る際に使う

ルアーの中身を作る

ルアーの中身を制作していきます。原型から紙に輪郭線を写し取り、中軸、ウエイト、リップの位置を決めます。

1

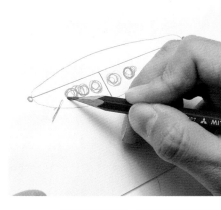

2

中軸となるステンレス線を設計図に合わせてペンチで曲げ、「アイ」(釣り糸やフックを装着する輪)を作ります。

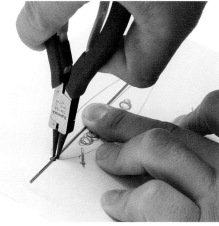

3

輪の形に折り曲げたステンレス線の根本を、釣り糸の余り(または同程度の強度の糸)でしっかりと結びます。

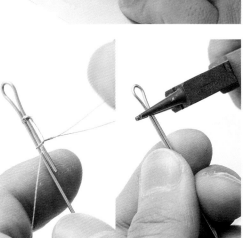

4

2〜3の手順を繰り返して、1本のステンレス線で、設計図に沿って、3つのアイを作りました。

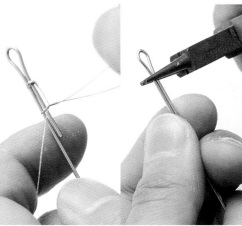

5

中軸をルアー内部に固定します。原型の片側にマスキングテープを貼り、中軸を貼り、もう片面を合わせて力強く挟みます。

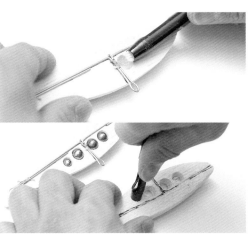

6

片面についた中軸の跡を電熱ペンでなぞり、凹みをつけておきます。もう片面も同様の作業を行います。

7

片面に中軸を瞬間接着剤で固定後、ウエイトを入れる穴をハトメ抜きでくり抜きます。もう片面も同様の作業を行います。

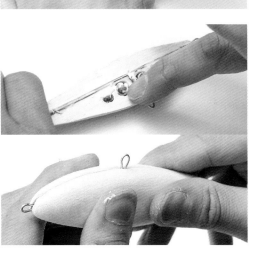

8

ウエイトを入れ、木工用ボンドまたは瞬間接着剤を用いてルアーを貼り合わせます。隙間はパテで埋め、ヤスリで削ります。

仕上げ

1

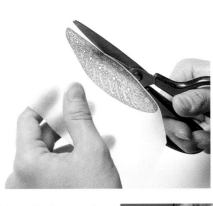

別に摺っておいた版画をルアーに貼り付けるために、作品の大きさに合わせてはさみで切り取ります。

2

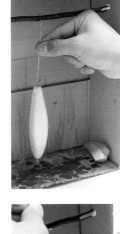
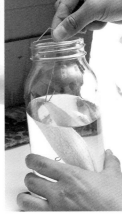

防水と強度を上げるため、セルロースセメントを使用します。ルアー全体をセメントに浸し、換気しながら10分ほど乾かします。

3

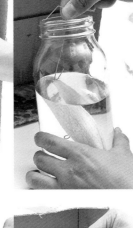

箔を貼るときもセルロースセメントに浸します（2回目）。セルロースセメントが完全に乾く前に、アルミ箔を貼ります。

4

余分なアルミ箔を取り除きつつ、形を整えていきます。セルロースセメントには手が直に触れないようにします。

5

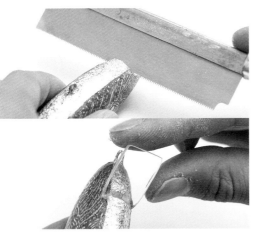

乾いたらルアーの表裏両面に、接着剤で版画を貼り付け、セルロースセメントに浸して乾かします（3回目）。

6

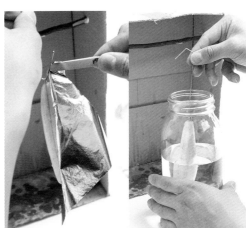
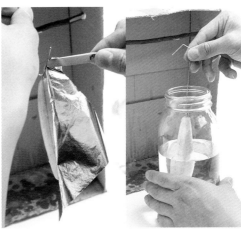

リップを作ります。強化プラスチックをのこぎりでルアーに合わせて切り（今回は2×1.5センチ）、紙ヤスリで形を整えます。

7

リップを装着する位置に切り込みを入れ、エポキシ樹脂で接着します。乾いたらセルロースセメントに浸します（4回目）。

8

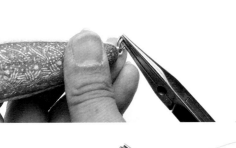

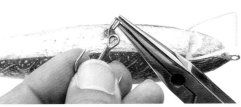

セルロースセメントが乾いたら、アイ（前頁の手順2〜4で制作）に「スプリットリング」とフックを取り付けて完成です。

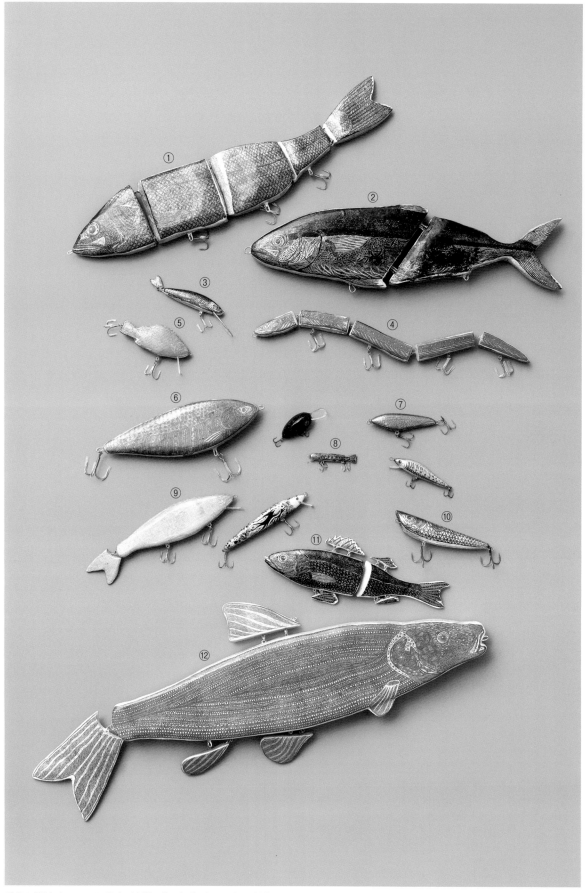

番号の振られたルアーは、作家が実際に釣り上げた魚をモデルに制作した原寸大の版画から作られたもの。
①シーバス（フッコ）　②イナダ　③クチボソ　④アナゴ　⑤メバル　⑥コノシロ　⑦サッパ　⑧サケ　⑨ウグイ　⑩ボラ
⑪シーバス（セイゴ）　⑫マルタウグイ

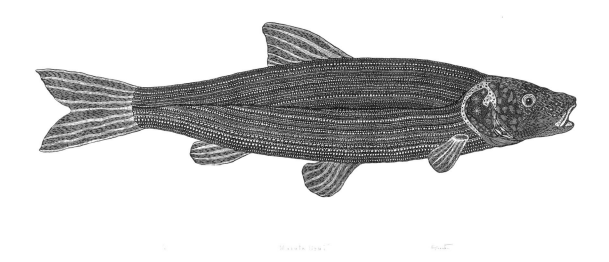

《Maruta Ugui》　木版、電熱ペン　60×93cm　2021年　ed.5　本作をルアーにしたものが右頁⑫。

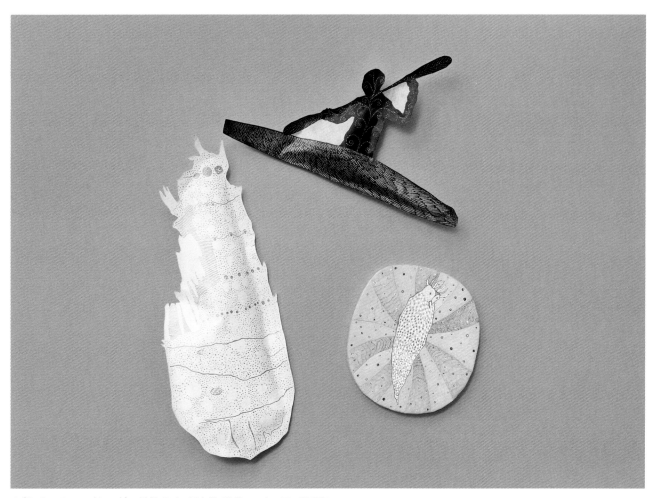

上《Coffee Puppet（カヌー）》　油性インク、雁皮紙、茶袋、コーヒー豆　2017年
左《Coffee Puppet（流木）》　油性インク、雁皮紙、茶袋、コーヒー豆　2017年
右《Pasthy Bird Market Yogyakarta》　革に電熱ペンで描画、アクリル絵の具　2018-2021年

〈Coffee Puppet〉シリーズは版画を貼り付けた茶袋の中に、実際に焙煎したコーヒー豆を封入した作品。
革の作品は、電熱ペンを実際の用途（ウッドバーニング）で用いています。

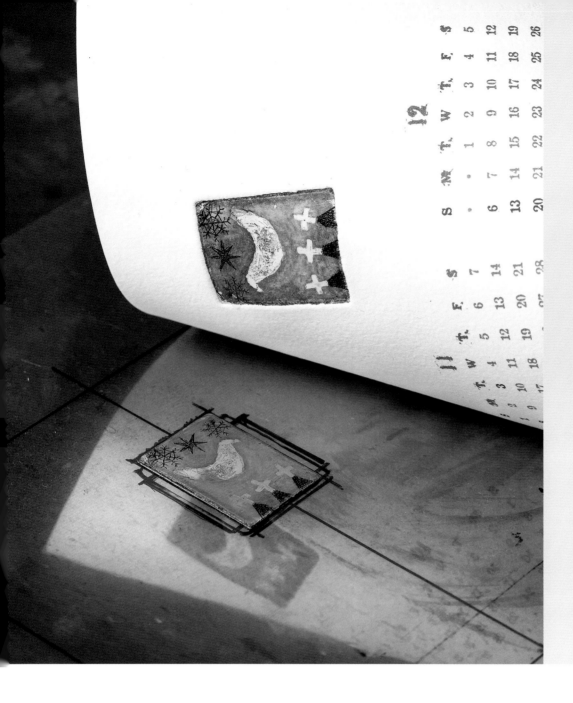

銅版で作るカレンダー

講師・オバタ クミ

銅版の様々な技法を使って手描きの柔らかで自由なタッチの作品を制作しているオバタ クミさんは、2006年に創作カレンダーのグループ展に参加したことがきっかけで、毎年オリジナルカレンダーを作り始めました。6枚（初回は12枚）のカレンダーに1点ずつ刷られたミニ銅版画は、個展や公募展に出品する版の切れ端を使って制作されており、現在まででおよそ90点を数えます。

カレンダーは毎年のように置き換えが必要なものなので、「版画で作ってみたい」と考える方も多いでしょう。そこで今回はこの分野のエキスパートともいえるオバタさんを講師に迎え、銅版画を用いたカレンダー作りについて解説してもらいます。

ただカレンダーを刷るだけではなく、実際に作家本人が使っている台紙の作り方や、使い終わったカレンダーから作品を切り取って、小さな額に入れて飾る額装方法も紹介します。

オバタ クミ　OBATA Kumi
神奈川県生まれ。2000年から銅版画を始める。06年ゑいじう2007創作カレンダー展・優秀賞。ボローニャ国際絵本原画展・入選（〜10年）。10年「apirulan カレンダー展11・入選（イタリア）。13年CWAJ現代版画展（14、17、19年も）16年第36回カダケス国際ミニプリント展・グランプリ（スペイン）。ほか、全国で個展開催。

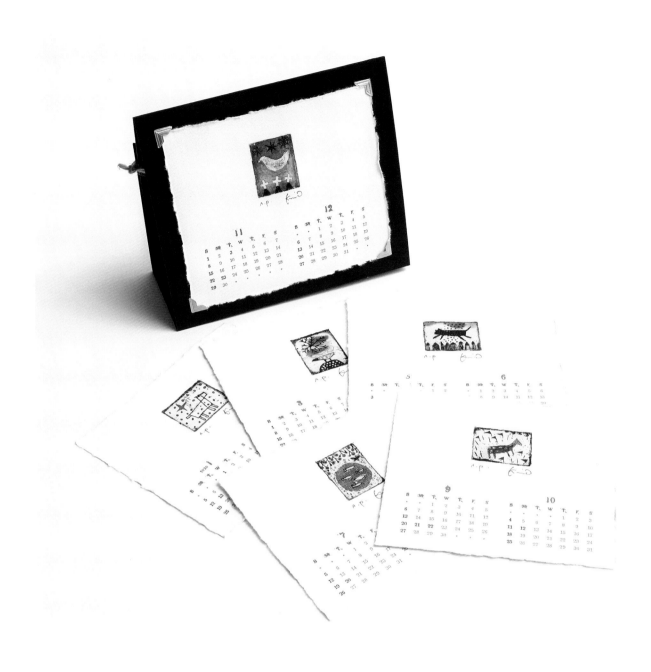

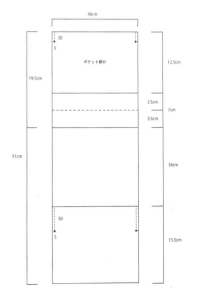

制作を始める前のひと工夫

オバタさんはカレンダーを作るにあたって、様々な工夫を凝らしています。たとえばカレンダーの玉（日付）は、パソコンでイラストレーターを使い、版画風のフォントでデータを組んだものを、版画用紙のハーネミューレにプリンターであらかじめ刷っています（家庭用プリンターでも紙の厚みなどの設定を調整することで、版画用紙に刷ることができます）。なお、このときのインクは必ず顔料インクを使用してください。水に溶ける染料インクを使うと、銅版を刷る前に紙を水に浸したとき、刷った玉が全て流れ落ちてしまいます。

もちろん、すべてを版画で制作するという楽しみ方もありますが、同じものを複数枚刷ったり、刷りの失敗に備えて予備を用意したりする場合には、こうした工夫を凝らすことで、より気軽に制作に取り組むことができるようになります。

台紙の設計図を作っておくことも、そうした工夫のひとつです。今回、特別に寸法を掲載しました。是非チャレンジしてみてください。

道具と材料の準備

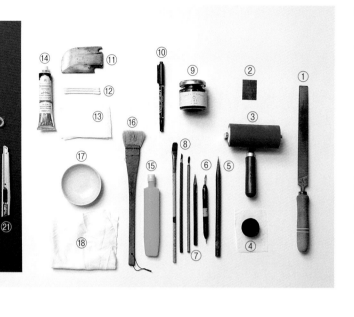

① **金やすり** 銅版にプレートマークを作る。切り落とした銅版の縁でローラーやプレス機のフェルト、用紙を傷つけないようにするため。

② **銅版** 約4×3センチ大、0.8ミリ厚の版を利用。裏面には腐蝕防止のため、壁紙（塩ビシート）を貼っておく。

③ **ローラー** ソフトグランドを版に伸ばす。

④ **ソフトグランド** シャルボネール製。銅版に物の形や材質感を転写したり、鉛筆で引いた線を腐蝕して刷ることができ、柔らかいタッチの表現が可能。

⑤ **ニードル** 鉄筆。先端でハードグランドを剥がして描画する。

⑥ **インレタ用バニッシャー**

⑦ **鉛筆** 下描き、ソフトグランドの描画用。

⑧ **筆** スピットバイト、ニス止め用。

⑨ **ニス** ホワイトガソリンで溶いたもの。これ以上腐蝕したくない部分や、版を保護したい部分に筆で塗る。刷る前にはグランドと一緒に灯油で拭き取る。仕上げ拭きにはホワイトガソリンを使用。

⑩ **油性マジックペン** ニスの代わりに使うことができる。細かい部分や小さい版のニス止めに便利。

⑪ **料理用ゴムベラ** 100円ショップで購入したゴムベラの持ち手を取り外したもの。腐蝕の深い版に絵の具を詰める場合は、少し硬めでコシのあるものが使いやすい。

⑫ **綿棒** 細かい部分に絵の具を詰める。

⑬ **ロール紙** 絵の具の拭き取り用。

⑭ **Haruzo銅版画インク** 紙への定着や発色が良い銅版画専用インク。油性絵の具で代用可能。

⑮ **でんぷん糊** 水で溶いたものを雁皮刷で雁皮を版に貼り付ける接着剤として使用。また、カレンダー台紙にフォトコーナーを貼り付けるときにも使う。

⑯ **刷毛** でんぷん糊を水で溶く際に使用。

⑰ **小皿** 雁皮刷で余分な水分の拭き取りに使用。

⑱ **ウエス** なるべく厚いものを選ぶと良い。

⑲ **ケント紙** ※用紙はハーネミューレを使用。

⑳ **麻紐**

㉑ **カッター** ※腐蝕液（塩化第二鉄液）は工房のものを使用。

● 銅版画制作を行える工房

銅版画を制作する際に、まずネックになるのが〝制作環境〟です。銅版画制作にはプレス機が必要となり、また制作の過程に腐蝕が入る場合は、腐蝕液を扱える場所が必要です。まずは、ご自宅の近くで銅版画制作が可能な版画工房を探すことをお薦めします。例えば、都内の場合、池袋駅からアクセスしやすい創形美術学校内の「いけぶくろ版画工房」が対応しています。

同工房では、初心者、経験者の両方に対応した、講座とレンタル工房を開設しています。初心者向けに「銅版画」講座をはじめ、銅版画と他の版種を自由に組み合わせて受講する「版画基礎」講座、カラーエッチング中心の「自由な銅版画」講座を受講可能です。また、レンタル工房は毎週水、木、土、日と開放されており、使用日の1週間前に予約することで自由に制作することができます。詳細は左記までお問合せ下さい。

いけぶくろ版画工房
☎03・3986・1981
https://ikebukuroartschool.com/

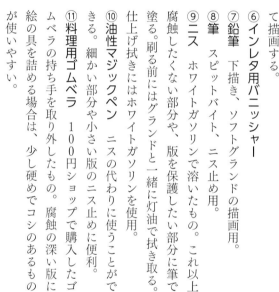

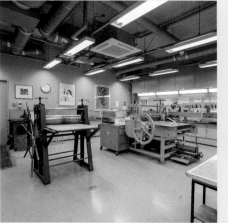

銅版画作業エリアには、電動および手動、合わせて銅版プレス機が4台あり、アクアチントボックスや腐蝕室も完備されている。

制作方法

版の制作

まず、銅版画の制作方法を紹介します。今回の絵柄制作では、銅版の標準的な描画技法である「エッチング」と、「ソフトグランドエッチング」による2種類の方法を紹介し、その後、「腐蝕」「刷り」の工程について解説します。どちらの工程でも、描画部分を「腐蝕」させて凹部を作り、そこにインクを詰めてプレス機で印刷します。絵柄の刷りには「雁皮紙」を用いた「雁皮刷」（次頁コラム参照）を行います。

描画（エッチング）

完成作品

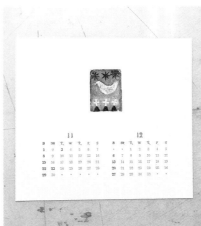

1

銅版の裏面に腐蝕防止の壁紙（塩ビシート）を貼り、金ヤスリで4辺を削ってプレートマークを作ります。

2

リグロインで薄めたシャルボネール製のハードグランドを版全面に流し引きし、表面に触れないようにして乾かします。

描画（ソフトグランドエッチング）

1

ソフトグランド技法を紹介します。ウォーマーで温めた銅版に固形ソフトグランドを溶かして塗り、ローラーで全面に広げます。

2

版をウォーマーから下ろして冷ましながら、もう一度ローラーで表面を均して整えます。

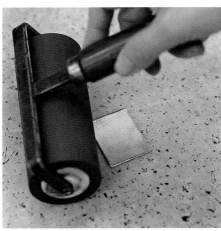

3

グランドが乾いたら、ニードルで描画していきます。描画が終わったら腐蝕に進みます。

● 銅版による描画方法

数ある銅版の技法の中でも幅広く用いられているのが、銅版の版面上に防蝕剤（ハードグランド）を塗布した後、ニードルで描画する「エッチング」です。また、獣脂などを混ぜて適度に可塑性を持つ状態にした固形のソフトグランドを用いて描画する方法を「ソフトグランドエッチング」といいます。この方法は版の上にレースなどを押し付ければ、そのテクスチャーを転写できます。また版の上に紙をのせ、そこに鉛筆などで描画すれば、線の強弱などもそのまま写し取れます。

3

版にトレーシングペーパーを被せ、その上から鉛筆で描画していきます。

4

描画が完成しました。ソフトグランドは版の表面に指が触れると、グランドが剥がれてしまうため指で慎重に作業すること。

腐蝕

1

描画が終わった版を腐蝕液に浸して5〜7分ほど腐蝕します。腐蝕の調子を見ながら、腐蝕時間を調整します。

2

醤油を版の全面にかけて腐蝕液と中和させ、腐蝕の進行を止めます。

3

中和後、版を水で洗い流します。さらに描画を加えることもできます。完成の場合はグランドを拭き取って刷りに進みます。

刷り

1

パレットのガラス板に色インクを出して準備します。色インクを詰めるのには料理用のゴムベラと綿棒を使います。

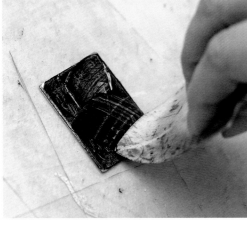
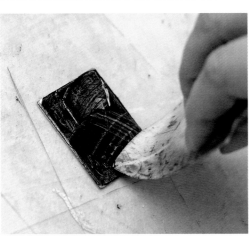

2

今回の版は腐蝕の深さが部分で異なるため、1版多色刷りが可能です。まず版全面にゴムベラで黒のインクを詰めていきます。

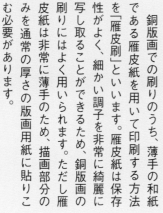

・雁皮刷

銅版画での刷りのうち、薄手の和紙である雁皮紙を用いて印刷する方法を「雁皮刷」といいます。雁皮紙は保存性がよく、細かい調子を非常に綺麗に写し取ることができるため、銅版画の刷りにはよく用いられます。ただし雁皮紙は非常に薄手のため、描画部分のみを通常の厚さの版画用紙に貼りこむ必要があります。

今回の講座では、カレンダーの玉（日付）を顔料インクで印刷したハーネミューレ紙に雁皮紙を貼りこむ方法を紹介しています。

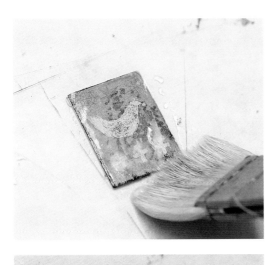

7

雁皮紙がずれないように注意しながら、薄めたでんぷん糊を刷毛で塗っていきます。

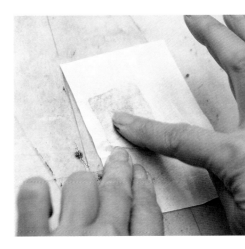

3

何度かロール紙を版に押さえつけて剥がし、余分なインクを取ります。なるべく版を擦らないようにすること。

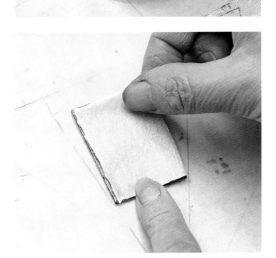

8

版の上からウエスで押さえるようにして、余分なでんぷん糊を拭き取ります。

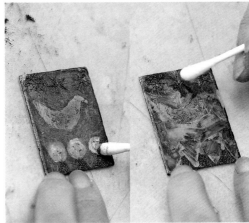

4

細かい部分には綿棒でインクを詰めます。次の色を詰める前に、必ず余分なインクを薄い紙で拭き取っておきます。

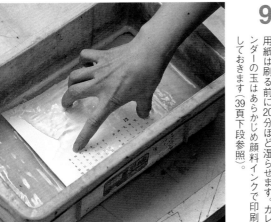

9

用紙は刷る前に20分ほど湿らせます。カレンダーの玉はあらかじめ顔料インクで印刷しておきます（39頁下段参照）。

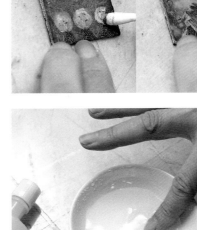

5

雁皮刷に使うでんぷん糊は、水で溶いて薄めておきます。

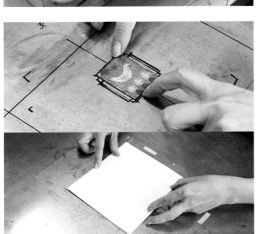

10

同じ版を何枚も刷るときには、版と用紙を置く位置を決めた透明シートを用意しておくと作業がスムーズです。

6

インクを詰めた版の上に、版のサイズに切っておいた雁皮紙をのせます。

11 プレス機は両側に均等に圧がかかるように調整し、用紙やフェルトが汚れるのを防ぐため、ロール紙を狭んで刷ります。

12 刷り上がり。続けて同じ版を刷る場合は、一度版のインクをきれいに拭き取ってから再びインクを詰めます。

仕上げ

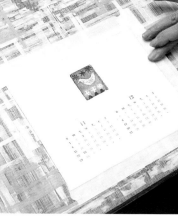

1 刷り上がった作品はシワにならないように、板に水張りをして乾かします。

2 作品が乾いたら水張りテープごと切り取って剥がします。用紙の大きさはあらかじめ作っておいた枠に合わせて整えます。

3 枠の四隅にニードルで点を打ち、紙の裏からその点と点を結ぶようにカッターで薄く切り込みを入れていきます。

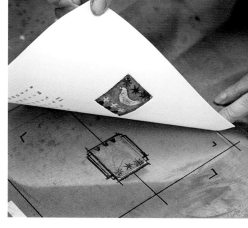

4 切り込み線に定規を当て、紙の縁を手で破ることで、ちぎったような風合いを出すことができます。

カレンダー台紙作成

完成図

1 折り目をつける部分がわかるように、設計図に沿ってケント紙に薄く鉛筆で印をつけておきます。

2

1でつけた印に沿ってケント紙の表面にカッターで薄く切り込みを入れます。

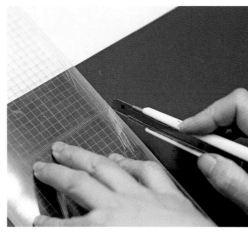

3

切り込みに沿ってケント紙を山折りに折っていきます。切り込みを入れておくと厚い紙も綺麗に折ることができます。

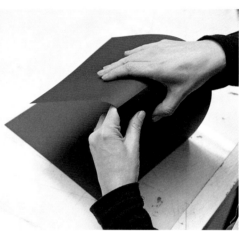

4

谷折り部分（39頁の設計図点線部分）はケント紙を裏返して3と同じ手順で折り目をつけます。

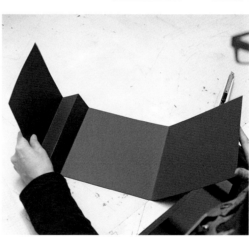

5

ポケット部分と本体を結ぶ麻紐を通すための穴を開けます。

6

5の穴に麻紐を通して結び、台紙を組み立てます。余分な麻紐ははさみで切ります。

7

カレンダーのサイズに合わせて台紙の四隅にアルバム用のフォトコーナーをでんぷん糊で貼り付けて完成です。

●使い終わったカレンダーの活用

使い終わったカレンダーの作品部分は、サイズを合わせて切り抜いてしまえば額装して「ミニ版画」として楽しむこともできます。

まずは額を用意し、そのアクリル板に合わせて鉛筆でアタリをつけ、作品部分のみをカッターで切り取れば、ちょうど良いサイズで額に入れることができます。

気軽に額装して長く作品を楽しみましょう。

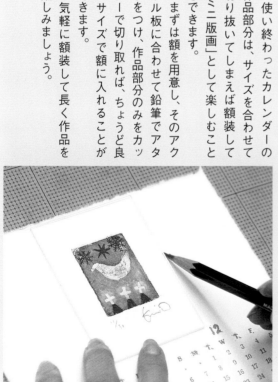

あらかじめ用意した額のアクリル板をカレンダーの作品部分に合わせ、カッターで切り抜いて額装すれば「ミニ版画」になる。額装した作品見本は47頁参照。

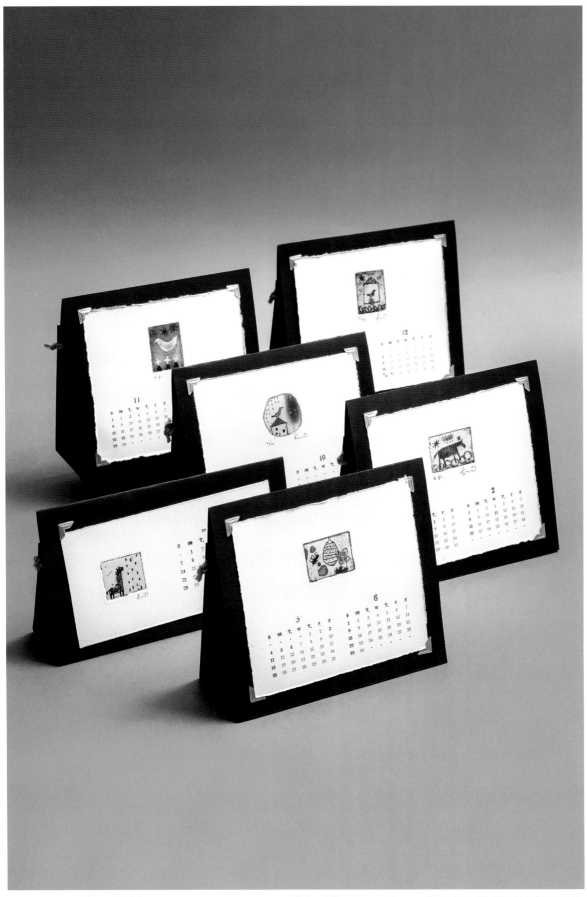

ミニ銅版画6枚セット（カレンダー付）
エッチング、アクアチント、雁皮刷
各16×18cm（台紙含む）　ed.30

過去に制作したカレンダーの一部。右奥から2018年、2020年、2011年、
2015年、横長のもの2007年、一番手前のもの2014年。いずれも銅版画の
サイズは4×3cm程度。

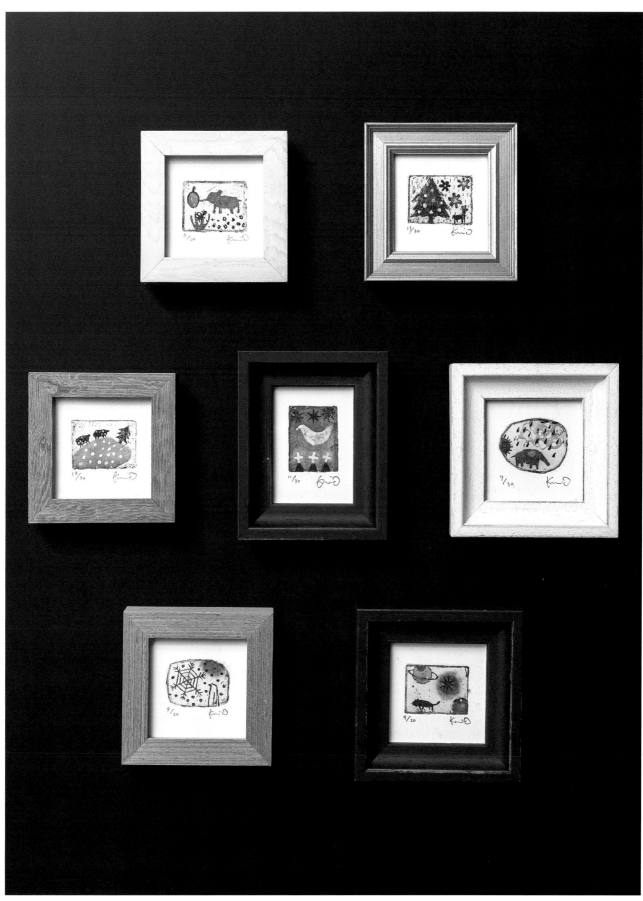

額入ミニ版画
各イメージサイズ約4×3cm

使い終わったカレンダーから作品を切り取って額に入れて飾ります。使用している
ミニ額は、額縁店、または額縁取扱いのある画材店等でときどき販売されている、
額の端材で作られたもの。

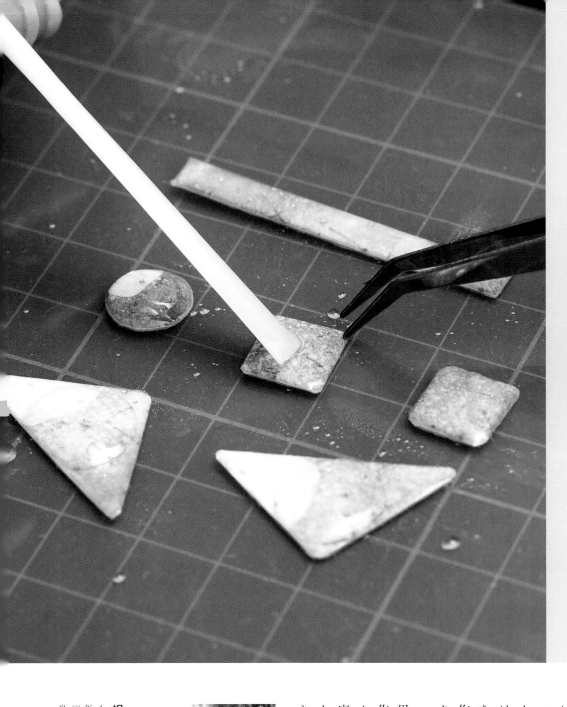

版画でオリジナル・グッズを作ろう　第5回

アクアチントのアクセサリー

講師・相馬祐子

前回の講座で紹介したエッチングは手描きでは難しい細密な描写をするのに向いています。銅版画にはこうした線刻表現のほか、松脂の粉等を振りかけて腐蝕させる「アクアチント」を用いることで明暗のトーンをつけられる繊細な"面"の表現も可能です。このように銅版画によって生み出される精緻で装飾性の高いマチエールを「アクセサリー」などに使ってみたいと思う方も多いでしょう。そこで今回の講座では、淡いアクアチントの靄の中に佇む動物たちを描く銅版画家の相馬祐子さんを講師に迎え、作成した銅版画の一部を「レジン」によってアクセサリーにする方法を紹介します。

相馬さんがこうしたアクセサリー制作方法を思いついたのは、2020年のこと。完成した作品を、自身のSNSに公開したところ、ほとんど画廊を訪れたことのないような方からも反応があったといいます。そんな新たな出会いをもたらしたアクセサリー制作方法を解説していきます。

相馬祐子　SOUMA Yuko
1990年千葉県生まれ。2013年東北芸術工科大学卒業。15年同大学院修了。同年個展「春と修羅」（ギャラリー東京ユマニテbis）。「ピュシス 萌芽する版画家たち」（養清堂画廊・銀座ほか新潟、福島、山形に巡回。以降毎年参加）。

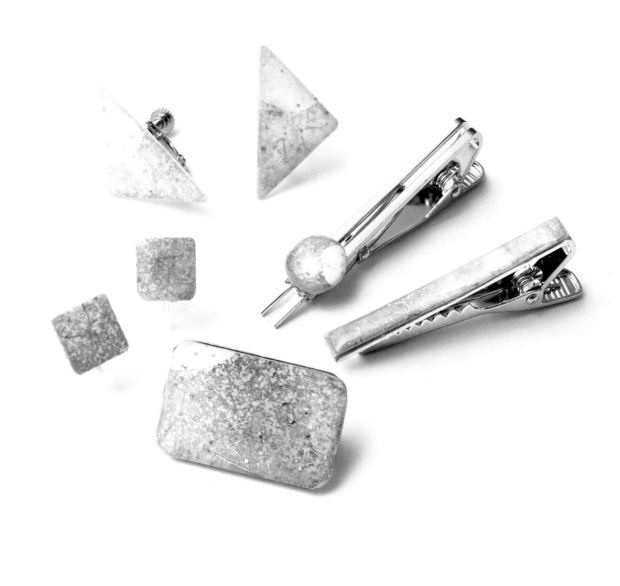

「レジン」によるアクセサリー制作

英語で「レジン」は天然・合成問わず、樹脂のことを表しますが、ハンドメイドや工作で用いられる「レジン」は、基本的に合成樹脂や工作で用いられる「レジン」は、基本的に合成樹脂を指しています。主に使用されるのは「エポキシレジン」と「UVレジン」です。本講座で紹介するのは「UVレジン」で、紫外線に反応して硬化する性質があります。使用する溶剤が1種類であることから、初心者でも取り扱いやすいのが特徴です。太陽光で硬化できることから、初心者でも取り扱いやすいのが特徴です。

UVレジンで加工した版画用紙は、ある程度水や汚れに強く、折れにくくなります。また、作品の表面がレジンと密着するため、描画がより鮮やかに見えるようになります。さらに軽いので、版画で作ったイヤリングは、長時間つけても重みによって耳が痛くなることがありません。

版画用紙をアクセサリー加工させるためのレジン液やレジンを硬化させるための「UVライトボックス」は、各種レジンクラフト材料を販売する株式会社セントレックスのWebサイトから購入可能です。また、アクセサリー用の金具は、ハンドメイド材料を販売する「貴和製作所」のWebサイトや実店舗で購入できます。

■レジンクラフト・アクセサリー材料購入先
株式会社セントレックス
レジンクラフト、アクセサリー材料を扱うブランド「リュミエラ」製の商品を販売。通信販売で購入可能。
https://centrex.shop-pro.jp

貴和製作所
アクセサリーの金具など、ハンドメイドの材料を販売。関東を中心に実店舗も展開。
https://kiwaseisakujo.com

道具と材料の準備

●版制作の道具

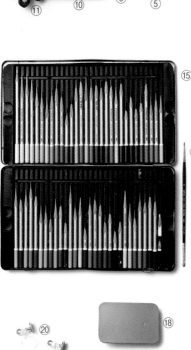

①刷毛 ②水差し ③小皿 ④茶こし ⑤雁皮紙 でんぷん糊 雁皮をのダマやごみを濾すために使用。原料に漉いた薄い和紙。「紙舗直」型番RG−17を使用。⑥でんぷん糊 雁皮紙を接着するために使用。⑦寒冷紗 スカートの裏地などに使われている。版画用品店で入手可能。⑧人絹 ⑨エッチング用インク シャルボネール製の型番55985を使用。⑩ローラー 版に被せたタオルの上から転がして版の水分などを吸い取る。⑪ヘラ 右がゴムベラ、左が金属製ヘラ。版にインクを詰めるときには、版を傷つけないようゴムベラを使うとよい。⑫金属製トレー

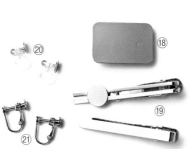

インク練り台として使用。⑬と⑭は刷った後の版の掃除で使用。⑬ブラシクリーナー ⑭リグロイン 描いた部分を水で滲ませたり、鉛筆の芯を水で溶かして水彩絵の具として使用できる。⑮水彩色鉛筆 ⑯筆 水を含ませて水彩色鉛筆の描画を滲ませる。⑰カラーペン

●アクセサリー加工の道具

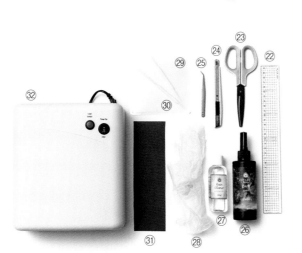

⑱ブローチ台 ⑲ネクタイピン ⑳ノンホールピアス金具 ㉑イヤリング金具 ハンドメイド洋品店、手芸店等で入手可能。今回はすべて「貴和製作所」で購入した。㉒定規 ㉓はさみ ㉔カッター ㉕ピンセット ㉖UVレジン 硬化後

に硬くなるハードタイプのものを使用。千円前後で購入可能。㉗レジンクリーナー 手や道具についたレジンは本品を含ませた布などで拭く。㉘ビニール手袋 作業中にレジンが手につかないよう、必ずビニール手袋を装着する。㉙シリコンマット レジンを塗布する際の作業台にすると、制作後の片付けが容易になる。㉚レジン用ヘラ ㉛紙やすり 100 0番台の目の細かいものを使用。㉜UVライトボックス 紫外線を照射してUVレジンを硬化させる。2〜3千円前後で購入可能。今回は「リュミエラ」製のものを使用。

制作方法

銅版画を刷る

前回の講座でオーソドックスな銅版画の制作方法を解説しましたが、アクセサリーに用いる銅版画のマチエールを出すには、雁皮刷の刷り方が何より重要になります。

そこでここでは、エッチングやアクアチントを用いたサンプル用の版を用いて雁皮刷の工程について改めて解説し、細かい調子を出す方法を紹介します。

完成図

版画を刷る

1

金属製ヘラで柔らかく練ったインクをゴム製ヘラで版の縁までしっかり詰めていきます。

2

余分なインクを拭き取っていきます。寒冷紗の版に当たる面は、皺なく平らになるように丸めます。

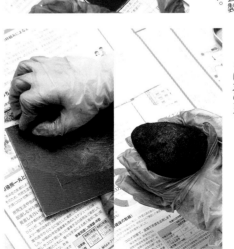

・アクアチント

銅版画で明暗の諧調など「面」の表現を行いたい場合、「アクアチント」を用います。粉末状にした松脂を専用のボックス内で銅版上にふりかけ、版を温めた後に腐蝕すると、その度合いに応じて水彩のような質感から粗い質感まで表現できます。

簡単にではありますが、アクアチントの制作方法について紹介しておきます。本講座の主眼は「銅版のアクセサリー」作りですので、アクアチントの詳しい制作方法については、専門の銅版の技法書を参照して下さい。

①乳鉢などで固形の松脂を粉末にする。

②粉末の松脂を布袋に入れ、段ボール箱内で銅版の版面上に散布する

③段ボール箱に蓋をして版に粉末を落としきったら下から火で熱して版に定着させる。ニスや腐蝕止めの塗り具合、腐蝕の回数などで諧調を作ることができる。

7

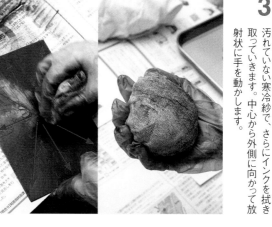

版の上に雁皮紙をのせ、刷毛に含ませた水を振って、雁皮紙の全面をしっかりと濡らします。雁皮紙の縁は版に合わせること。

3

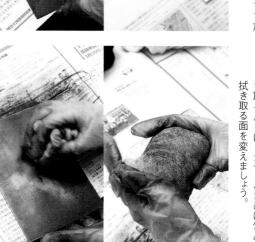

汚れていない寒冷紗で、さらにインクを拭き取っていきます。中心から外側に向かって放射状に手を動かします。

8

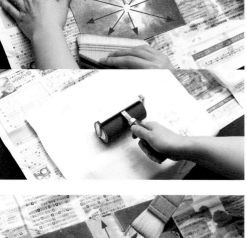

版の中心から外側に向かって刷毛を動かし、余分な水気を切ります。仕上げにタオルをのせ、上からローラーを転がします。

4

汚冷紗は必ずインクのついていない面で拭き取るようにします。こまめに包み直し、拭き取る面を変えましょう。

9

水溶きでんぷん糊を刷毛に含ませ、中心から外側に向かって全体に糊を塗ります。余分な糊はタオルとローラーで吸収します。

5

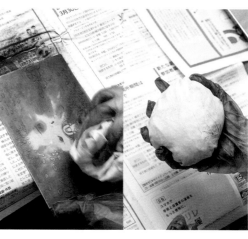

続いて人絹を使って特に白く抜きたい部分を中心に、版の表面の油膜を拭き取ります。人絹の表面も皺なく平らに丸めます。

10

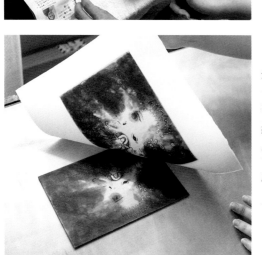

雁皮紙は糊とプレス圧で作品に圧着されています。プレス機に版を設置し、あらかじめ湿しておいた紙をのせて刷ります。

6

手順4の寒冷紗の、インクがついている面で外から内に向かって軽く版を拭き、濃くしたい部分にインクを拭き戻します。

アクセサリー加工

紫外線によって固まるレジン（樹脂）とアクセサリーパーツを用いて銅版画のマチエール部分をアクセサリーに加工します。

事前に「UVレジン」やアクセサリーの金具、作業台として使う「シリコンマット」、紫外線を照射する「UVライトボックス」などを用意しておいて下さい。

レジンは用紙の裏表に塗布し、複数回硬化させます。

完成作品

ブローチ制作

1

使いたいマチエールの箇所を、アクセサリーの大きさに合わせてカットしておきます。

2

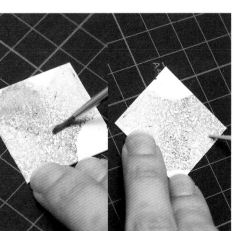

水彩色鉛筆で着彩し、水を含ませた筆で顔料成分を溶かして馴染ませます。

3

金色・銀色のカラーペンで描き込み、さらにアクセントを加えていきます。

4

どの部分を使うか位置合わせをした後、ブローチ台の受け皿に合わせて作品用紙をカットします。

5

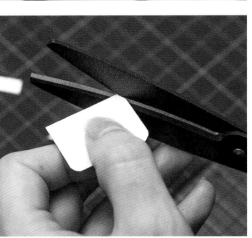

用紙の角が尖ったままだと、硬化の際に紙が反り返りやすくなるため、丸くカットしておきます。

6

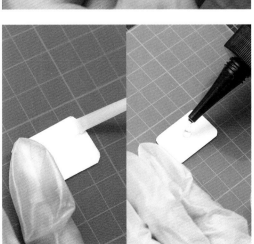

作品用紙の裏面に薄く均一にレジンを塗布します。レジンの量にムラがあると、用紙が反り返ってしまいます。

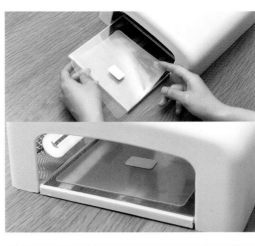

7
作業台のシリコンマットごとUVライトボックスに入れ、5分程硬化させます。触って表面にべたつきがなければ硬化完了です。

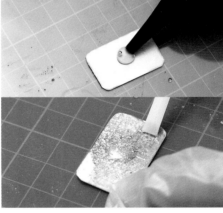

8
続けて表面にも薄く均一にレジンを塗布し、UVライトボックスに入れて硬化させます。

9
2回目の硬化です。裏表順番に、レジンの塗布と硬化を行います。硬化時間は5分を目安に、表面をしっかり固めます。

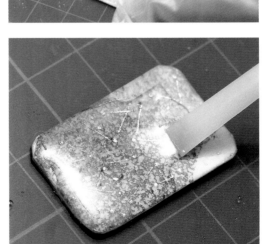

10
3回目の硬化では、表面にレジンを少し厚めに盛りました。アクセサリーらしさが増すため、最後の硬化時に行うとよいでしょう。

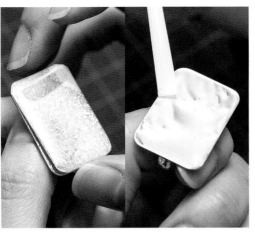

11
アクセサリー部とブローチ台をレジンで接着します。受け皿にレジンを塗布し、ずれないようにアクセサリー部をのせます。

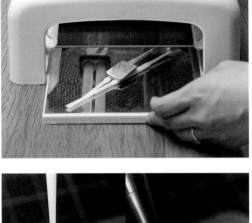

12
アクセサリー部がずり落ちないように支えを作ってUVライトボックスに入れ、5〜8分程硬化させます。

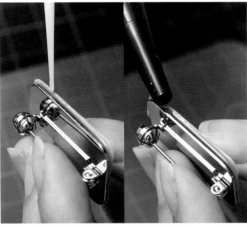

13
ブローチ台との間にある隙間をレジンで埋めます。レジンの気泡は必ず硬化前に潰しておきましょう。

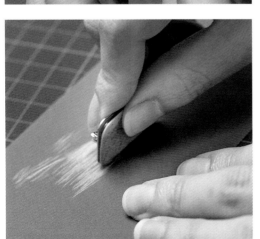

14
硬化させた後、1000番台の紙ヤスリで、縁のバリを削って滑らかにして完成です。

ネクタイピン・イヤリング

1 同様に、ネクタイピン2種、イヤリング2種の制作を行います。受け皿に合わせて作品用紙をカットします。

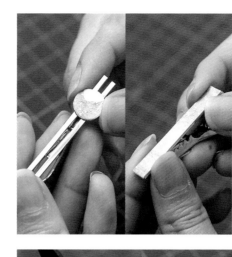

2 ノンホールピアスの金具に合わせて作品用紙をカットし、用紙の角も丸く落としておきます。

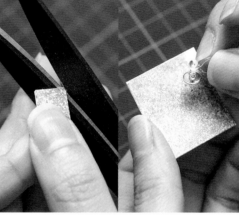
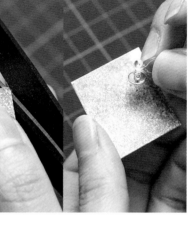

3 アクセサリー部の大きさは、イヤリングの金具が隠れる程度を目安にするとよいでしょう。三角形の角も丸く落とします。

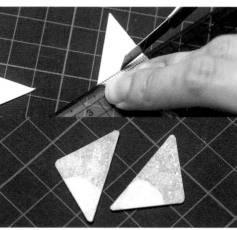

4 裏面に薄く均一にレジンを塗布し、5分程硬化させます。レジンは紫外線以外では固まらないので、一度に作業が可能です。

5 裏面の硬化が完了したら、同様に表面にも薄く均一にレジンを塗布し、5分程硬化させます。

6 裏表合計4回ずつ硬化を行い、4回目の表面にはレジンを厚めに盛って硬化し、アクセサリー部が完成しました。

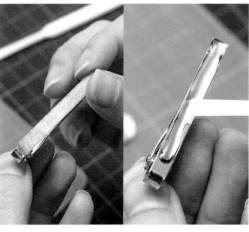

7 ネクタイピンの受け皿にレジンを塗布し、アクセサリー部をのせて硬化させます。前頁13、14の工程を経て完成です。

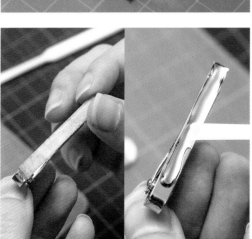

8 イヤリングはアクセサリー部裏面に塗布したレジンに金具をのせて硬化させます。金具が倒れないよう支えながら行います。

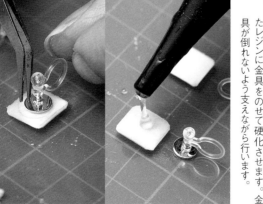

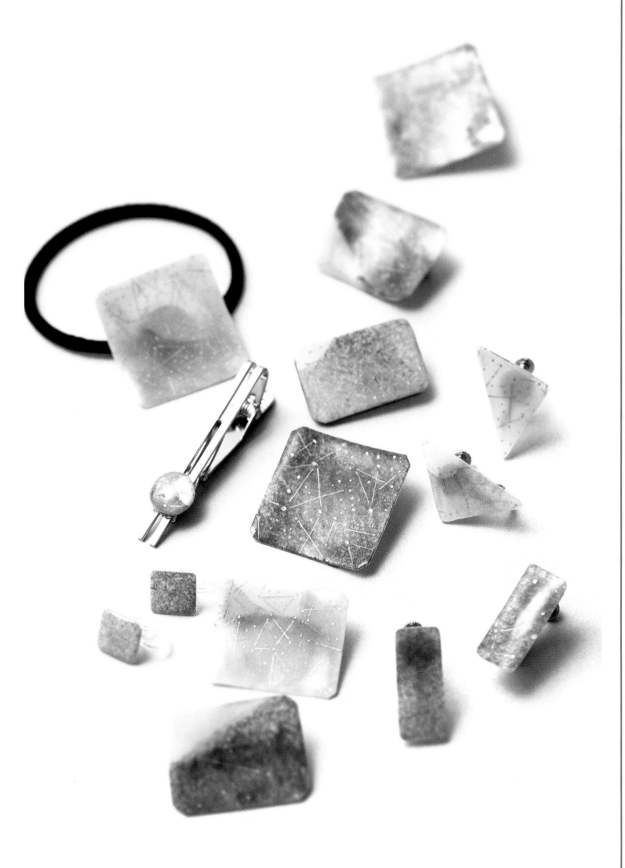

ブローチ6種、ヘアゴム1種、ネクタイピン1種、イヤリング3種

《シロシカ》　エッチング、アクアチント、雁皮刷　36×39.5cm　2020年　ed.30
本講座では本作の刷り損じを使用しています。

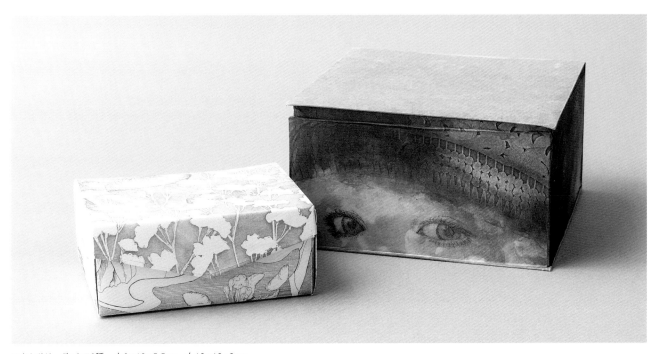

アクセサリーボックス2種　左9×12×5.5cm、右16×16×9cm
刷り損じを箱に貼り付けてオリジナルアクセサリーボックスを制作。左の箱は既製の箱に刷り損じを貼り付けたもの。右は箱自体もボール紙で自作しています。

シルクスクリーンの ガーランドとバッグ

講師・西平幸太

シルクスクリーンの魅力は、その自由度の高さにあります。版を作るためには必ずしも絵が描けなければいけないというわけではなく、写真やイラストを原画にすることができ、より複雑なイメージを簡単に下絵にすることで、パソコンを用いて刷ることも可能です。

近年は水性インクが主流となっていますが、使うインクを油性にすることで何にでも刷ることができるのも、非常に大きな特徴です。そのため、ただ紙に刷るのではなく、布に刷ってオリジナルのTシャツやバッグを作ることもできます。グッズ制作に最適でもっともよく利用されている版種といえるでしょう。

今回は、シルクスクリーンで「ノンシャランなもの」をテーマに、かわいらしい作品を制作している西平幸太さんを講師に招き、シルクスクリーンの基本から、ガーランドとオリジナルトートバッグの作り方までを紹介します。

西平幸太　NISHIHIRA Kota
1986年東京都生まれ。2010年東京造形大学絵画専攻卒業。12年同大学院修了。16年第2回上海半島美術館日本版画招待展2016（中国）個展（JINEN GALLERY・日本橋　18〜20年）20年塩野香料カレンダー作品採用。

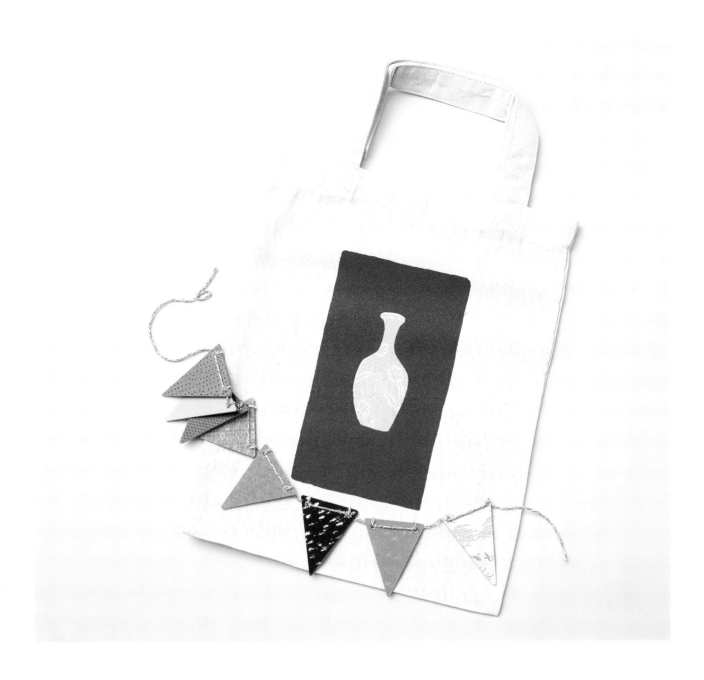

シルクスクリーンの魅力

シルクスクリーンは、版上の孔（あな）にインクを通すことで、その下にあるもの（支持体）に刷ることのできる技法です。そのためインクの種類に気を付ければ、版画向きではない厚紙や布、アクリル板やガラスなどの既製品など、あらゆるものに刷ることができます。

シルクスクリーンのインクには「油性」と顔料がベースの「水性」の2種類があります。詳細は左の表の通りですが、油性インクは幅広い素材に刷れるものの、インクの混色や版の掃除をする際に別途専用の溶剤が必要になるなど、扱いづらい面もあります。一方、水性インクは油性と比べると溶剤を使う量が少なく、家庭でも簡単に扱えます。また、水性インクには布に刷るために開発された「捺染インク」もあり、これらを使って、オリジナルのTシャツやトートバッグを作ることもできます。

インクの種類	特徴	刷れるもの
水性インク	・扱いやすく家庭でも使用可能 ・色数は豊富 ・刷れるものは油性に比べると限られる	・紙類 ・布類 （捺染用に限る）
油性インク	・紙に限らず幅広いものに刷れる ・隠蔽性が高い ・混色や掃除の際に専用の溶剤が必要	・紙類 ・布類 ・ガラス ・アクリル ・板材　他

道具と材料の準備

●版制作の道具

① 版　アルミフレーム（シルク枠）にスクリーン張付済のもの。アルミ枠内が表。② サン描画スクリーンキット　必要な道具が一式セットになった初心者向けキット。版の木部をニスやアルミテープで補強することで、版が長持ちする。③ アクリル絵の具

④ シルクスクリーンメディウム　アクリル絵の具に混ぜることでシルクスクリーンインクとして使用可。⑤ 水性布用インク（Tシャツくん）メディウムを混ぜずに使用可。⑥ マットフィルム　インクで描画すると版下絵になる。⑦ 筆　⑧ ポスカ　オペークインクや墨汁の代わりとして使用可。⑨ 墨汁・オペークインク　版下絵描画に使用。⑩ ゴムヘラ　⑪ タオル　版や道具の水気を拭き取る。今回は吸水性

の高いセームタオルを使用。⑫ バット　感光乳剤を版に塗布する道具。⑬ メラミンスポンジ　⑭ 感光乳剤　セット内容は次頁参照。

●刷りの道具

⑮ ヘラ　金属製とプラスチック製のものがある。刷っている最中に版が下につかないようにする。⑯ 版うかし　厚紙や割りばしなど。⑰ マスキングテープ（塗装用）　持ち手の木部分にニスを塗り、アルミテープでテーピングすることで、持ち手が腐りにくくなる。プラスチック製もある。⑱ ウエス　⑲ スキージ　インクを刷れば余白の部分が半透明になり、画像を製版に利用できます。⑳ 見当用厚紙　㉑ クリーナー　台所用マジッククリンを水で薄めたもの。㉒ ホルダー　版を机に固定し、刷り台なしで刷

ることができる。

・シルクスクリーンの製版

シルクスクリーンでは紗張りしたスクリーン上に感光乳剤を塗布し、フィルムなどの光を透過する支持体に、オペークペンなどの光を通さない画材で描画し、それを露光させることで製版します。

露光することで光を通す箇所の乳剤は凝固し、光を通さない箇所の乳剤は洗い流せば、その部分のみインクをのせることができるようになります。レーザープリンターで印刷したコピー用紙でも、ウエスなどで裏面からサラダ油を全面に塗れば余白の部分が半透明になり、画像を製版に利用できます。

露光方法としては、500Wのフラッドランプを使う方法、専用の感光機を使う方法などがありますが、もっとも手軽なのは太陽光を利用する方法でしょう。数分ほどの露光時間で、紫外線による感光乳剤の色の変化も目で見て確認できる。

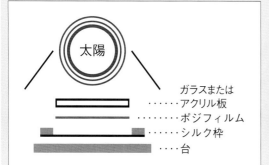

◎太陽光を使った製版

太陽

ガラスまたは …… アクリル板
…… ポジフィルム
…… シルク枠
…… 台

下絵のフィルム、ポジなどの上にガラス板などを置き、感光乳剤を塗布したスクリーン枠の下には光が回りこまないように台などを置く。露光時間は使用する感光乳剤により異なる。

版の制作

市販されているシルクスクリーンキットは既に感光乳剤が塗布されているものもありますが、ここでは感光乳剤の作り方から、自宅でもできる日光を使った製版の方法を紹介します。

今回は、伊勢型紙（次頁コラム参照）をコピーしたものを版下絵に使って版を作ります。伝統的な型染めの版と、シルクスクリーンの技術のコラボレーションです。

製版完成図

感光乳剤の作成と塗布

1 感光乳剤は①乳剤のもと、②ジアゾ感光剤、③染料がセットになっています。直射日光の入らない場所で作業を行います。

2 ボウルに乳剤のもとをすべて出し、100ccのぬるま湯で溶かしたジアゾ感光剤を加え、全体が均等な色になるまで混ぜます。

3 乳剤と感光剤が混ざったら、自分の使いやすい濃さになるよう適量で染料を加えます。再び均等な色になるまで混ぜます。

4 混ぜムラがなくなるまでしっかり混ぜたら、乳剤の入っていた容器に戻し、冷暗所で半日～1日保管して気泡を抜きます。

5 作成した乳剤を版に塗布します。感光乳剤を入れたバットを版の表に水平に当て、少し傾けながら真っ直ぐ引き上げます。

6 塗り終えたらその場で少し手を停めて、バットを水平に戻した後、版から離します。

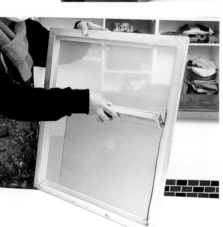

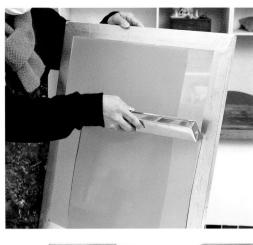

7

表面を塗り終えたら裏面からも塗ります。厚く塗りすぎた乳剤は、バットを傾けず水平に版に当てて引き上げ掻き取ります。

8

枠についた乳剤を布（ウエス）で拭き取り、ドライヤーの温風を当てて乾かします。すぐに製版を行わない場合は版を遮光します。

1

伊勢型紙をレーザープリンターでモノクロ反転コピーし、流動パラフィンまたは調理用油を塗布し、版下絵にします。

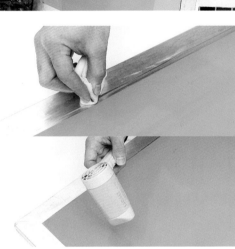

2

1で版下絵に塗布した余分なパラフィン・油をウエスで拭き取り、その後、感光乳剤が塗布された版上にのせます。

3

版下絵の上に、4ミリ厚（小さい版は2ミリ厚で可）のアクリル板をのせ、直射日光を6分ほど当てて感光します。

4

感光後は指やスポンジで優しくこすりながら版の表裏両面を水で洗い、タオルで水気を取り、ドライヤーで乾燥させて完成です。

●「伊勢型紙」を版下絵に使用する

江戸時代に隆盛し、友禅や小紋、手ぬぐいなどを染める型紙のひとつに「伊勢型紙」があります。伊勢型紙は細かな図柄を彫り出す技術と、それを用いて継ぎ目のない模様を染める技術は唯一無二のもので、1983（昭和58）年には国から伝統的工芸品に指定されました。

型染の「穴の開いた部分に糊をおく」という制作工程は、シルクスクリーンに通じるものがあります。そこで今回の講座では、西平さんが個人的に蒐集している、大正時代～昭和初期にかけて作られた、実際に使われていた型紙を、版下絵に転用しました。

西平さんが所有する型紙の一部。絵柄同士が切れないように繋いでいる細い線には、髪の毛が使われているものもある。

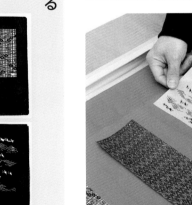
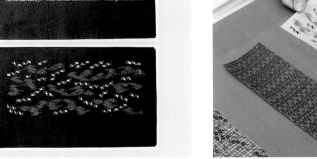

その他の版制作方法①

感光乳剤を使わない版制作方法もあります。左は版の裏から刷りたいイメージの部分を残して、直接マスキングテープを切り貼りしています。

その他の版制作方法②

感光乳剤を筆で下絵を塗ることもできます。最初に色鉛筆で下絵を版にトレースします①（②はサン描画スクリーンキット使用）。

1

インキを通したい箇所を残す形で、少量の水で薄めた感光乳剤を筆で塗布し、日光に当てて感光させます。

2

その他の版制作方法③

写真をフォトショップなどを用いてパソコン上でモノクロ変換し、フィルムに印刷したものを版下絵として使うこともできます。

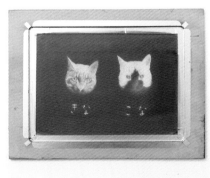

版の乳剤を落とすには

乾いた版面にレクリーン（落版液）を吹きかけスポンジで馴染ませ、乳剤を溶かしてから水で洗い流します。作業時はゴム手袋を必ず着用すること。

SCREEN PROCESS DIAZO TYPE
レクリーン400
Lot No. 090501　1リットル

株式会社 栗田化学研究所
TEL 03-3930-5351

・様々な画材による描画

シルクスクリーンの版下絵は、使う描画材によって異なる表現ができます。自分の刷りたい画像に合った画材を見つけましょう。ただしアルコール系の油性マジックは、光を通すため使用できません。

顔料系の描画材であれば使用できるため、今回の手順をもとに版に露光します。

◎様々な描画材による版下絵

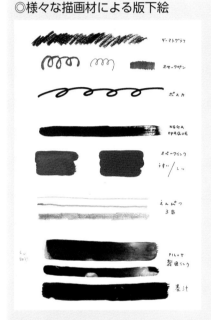

◎露光して刷ったもの

上から、ダーマトグラフ・オペークペン・ポスカ・NEGA OPAQUE・オペークインク（濃・薄）・3B鉛筆・PILOT製図インク・墨汁。

シルクスクリーンによる版の制作方法をおさえたら、今度はオリジナル・グッズを制作してみましょう。

最初に、厚紙に刷ったものを加工してガーランド（壁などの装飾に用いられる飾り）にします。絵柄には前頁までの版制作に用いた伊勢型紙を使用します。制作の解説に合わせて、シルクスクリーンによるグラデーションの作成方法も紹介しておきます。

完成作品

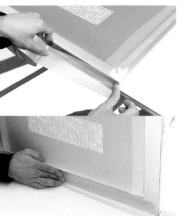

1　ホルダーで版を机に固定します。刷った後に紙（支持体）が版に貼りつくのを防ぐため、枠に厚紙などを貼って版を浮かせます。

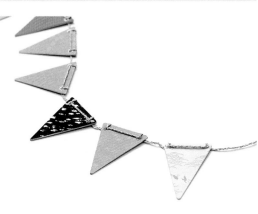
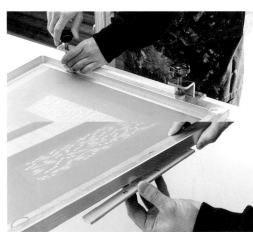
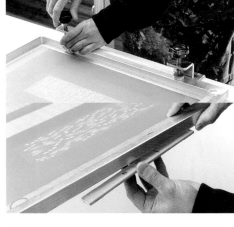

ホルダーがない場合

版と机の縁を揃え、養生テープで版を外側と内側の両方からしっかりと貼り付けます。

刷り

1　アクリル絵の具を使う際はメディウムを加えます。インクの乾きを遅らせることで、乾燥による版の目詰まりを防ぎます。

2　版の手前に図像と同じ幅だけインクを置きます。

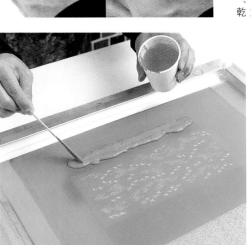

2　用紙の位置を決めます。刷りたい位置に版下絵を貼り、版と版下絵のイメージを合わせて位置を調整します。

3　位置を決めたら、「見当」を作ります。見当用厚紙の端を約1ミリ出してテープで止めると、用紙の端が見当の隙間に挟まりません。

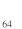

3

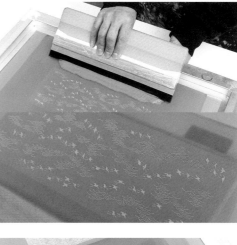

片手で版を持って浮かしてから、スキージを奥へ向かって動かし、版面にインクを充填します。

4

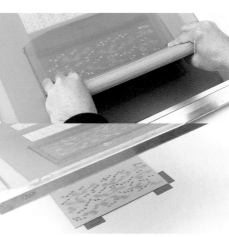
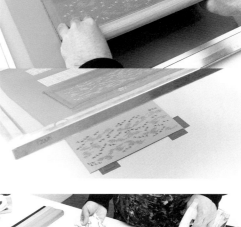

今度は奥から手前へ一度だけスキージを動かして、インクを紙に刷り落とします。

5

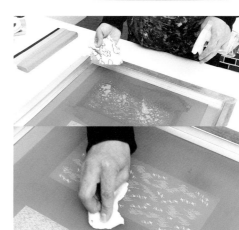

刷り終えたらクリーナーを版面に満遍なく吹きかけ、ウエスで版の表裏両面が綺麗になるまでインクを拭き取ります。

グラデーションを刷る

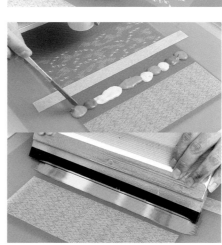

版面に使いたい色数インクを出し、スキージを左右に小刻みに動かして版上で混ぜます。刷りは上の3〜4の手順と同様。

仕上げ

1

図像を刷った厚紙をカッターで切ります。角を丸めたい時は、丸刀(彫刻刀)を押し付けて角を落とします。

2

穴あけパンチ(またはレザーパンチ)で短辺の左右に穴を開け、その穴にハトメを差し込みます。

3

裏返して菊割り棒(ハトメを取りつけるための手芸道具)をハンマーでたたいてハトメを広げ、固定します。

4

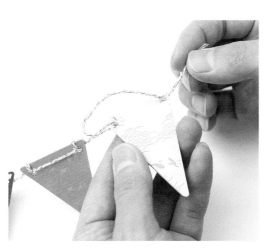

穴にひもを通して完成です。

シルクスクリーンで、今度は布グッズを制作してみましょう。ここでは、無地の布バッグに、多色刷りで独自の絵柄を刷り、オリジナルトートバッグを制作します。

布に刷る場合は、色落ちを防ぐため、布用インクを使うと良いでしょう。乾いた後、当て布をしてアイロンで熱を加えると、インクが布にしっかりと定着します。

完成作品

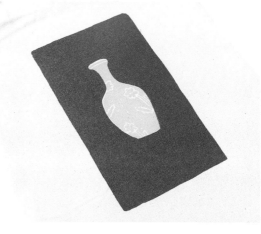

1

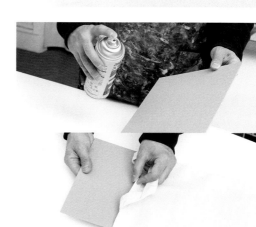

板またはボール紙にスプレーのりを吹きかけ、刷りたい布バッグの間に入れて、布の表面が平らになるようにします。

2

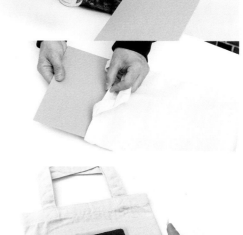

版と布バッグの位置合わせのために、布バッグの刷りたい場所に版下絵を貼り付けます。

3

布バッグに貼った版下絵と版が重なるように、バッグの位置を合わせます(ここでは上に2版目を製版しています)。

4

バッグの位置が決まったら、ずれないようにマスキングテープで見当をつけておきます。版にインクを置き、刷り始めます。

5

刷りの手順は64〜65頁2〜4参照。スキージで版にインクを充填した後、奥から手前へ動かしてインクを刷り落とします。

6

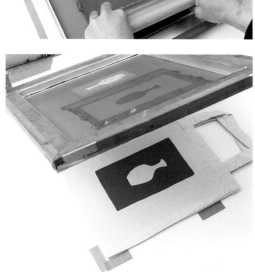

背景が刷り上がりました。続けて2版目を使い、花瓶を黄色インクで刷っていきます。

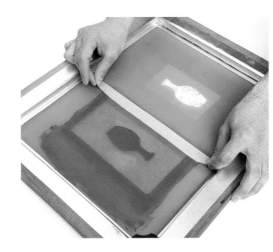

7 別の版（ここでは１版目）にインクが混じりそう、はみ出そうなときは、版の端をマスキングテープでふさいでおきます。

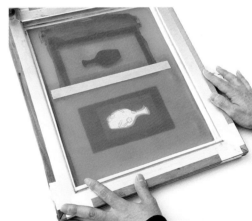

8 裏面も同様にマスキングテープでふさいでおきます。

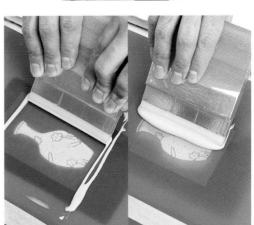

9 花瓶の部分に版が重なるように、バッグの位置を合わせます。位置が決まったら66頁手順4と同様に、マスキングテープで見当をつけます。

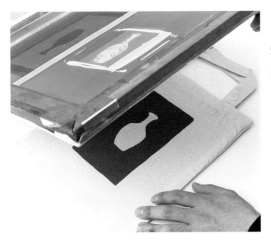

11 刷り上がりです。乾いた後、当て布をしてアイロンで熱を加えると、インクがバッグに定着します。

10 ２版目の刷り。できるだけ刷りたいイメージの幅に合わせたスキージを使うと失敗しにくいです。

・Tシャツに刷る

ここで紹介したトートバッグの制作方法と同様の手順でオリジナルのTシャツを作ることもできます。

シルクスクリーンでTシャツに絵柄を刷る場合も、バッグの際と同様、布用の水性顔料インクを用いてください。

なお、刷り終わったTシャツは、バッグの際と同様、乾いた後に当て布をしてアイロンをかけるとインクが定着します。

◎Tシャツに刷る際のポイント

バッグの際と同様、シルクスクリーンでTシャツに刷る場合もまずスプレーのりをかけた厚手のボール紙（あるいはスチレンボード）をTシャツの中に入れて刷りたい部分を平らにします。

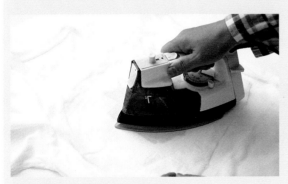

刷り終えた後、インクが乾いたら、当て布の上からアイロンをかけてインクを定着させます。発泡インクなどを使った場合は、アイロン掛けをした後、インクが膨らんで厚みが出ます。

ガーランド《ゆかいなサンカクかざり》　NTラシャボード　各5.5×4.5cm
折り紙《KATAGAMIおりがみ》　トレーシングペーパー　21×21cm
カード《だれかさんを讃えるメッセージカード》　パール入り画用紙　6.8×9.4cm

刷る紙を工夫したり、刷るインクを変えたりするだけで、簡単にバリエーション豊富なグッズを作ることができます。

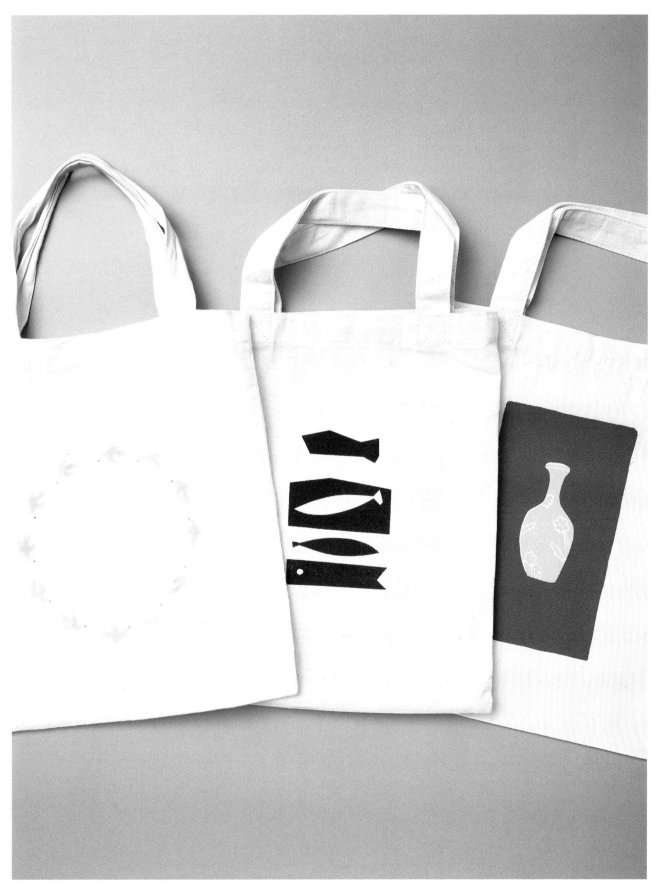

トートバッグ各種

左端の《ぐるぐるツバメトート》は、西平さんの作品《Lucky You!! – good news – 》
に使った版を拡大して使用しています。また、真ん中のトートバッグは、マスキング
テープで作った版(63頁)を使って刷られています。

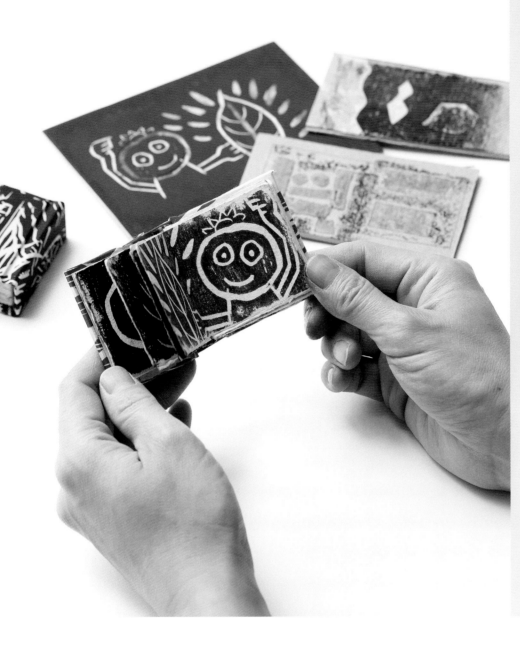

身近なもので作る豆本

講師・早川純子

早川純子さんは版画家として、木版画・木口木版画の制作と発表を行うかたわら、絵本作家としても活躍しています。さまざまな物語や詩の挿絵に、版画を用いたり、自ら物語を書き、これまでに約30冊の絵本を制作しています。

現在は専門学校で絵本作りの講師もしており、絵本作りを通してさまざまな素材の扱い方や、表現方法を教えています。そのカリキュラムの中には、「豆本」[註]の作り方なども含まれています。

そこで今回は、ベニヤ（木版）・厚紙・不織布を版に用いた、3種類の簡単な版画の作り方と、その方法で摺った作品を豆本に仕上げるまでの方法を紹介します。

この機会に是非とも、大切な誰かへのプレゼントとして、オリジナルの豆本を作ってみてはいかがでしょうか。

註：手のひらにおさまるサイズの小さな書籍。多くが本の天地が7センチ以下のものを指す。

早川純子 HAYAKAWA Junko
1970年東京に生まれる。多摩美術大学大学院修了。その後、版画、絵本の制作を続ける。主な絵本に『よなかさん』『はやくちこぶた』など。版画絵本の挿絵に『不眠症』『スマントリとスコスロノ』『国づくりのはなし～オオクニヌシとスクナビコナ～』など。

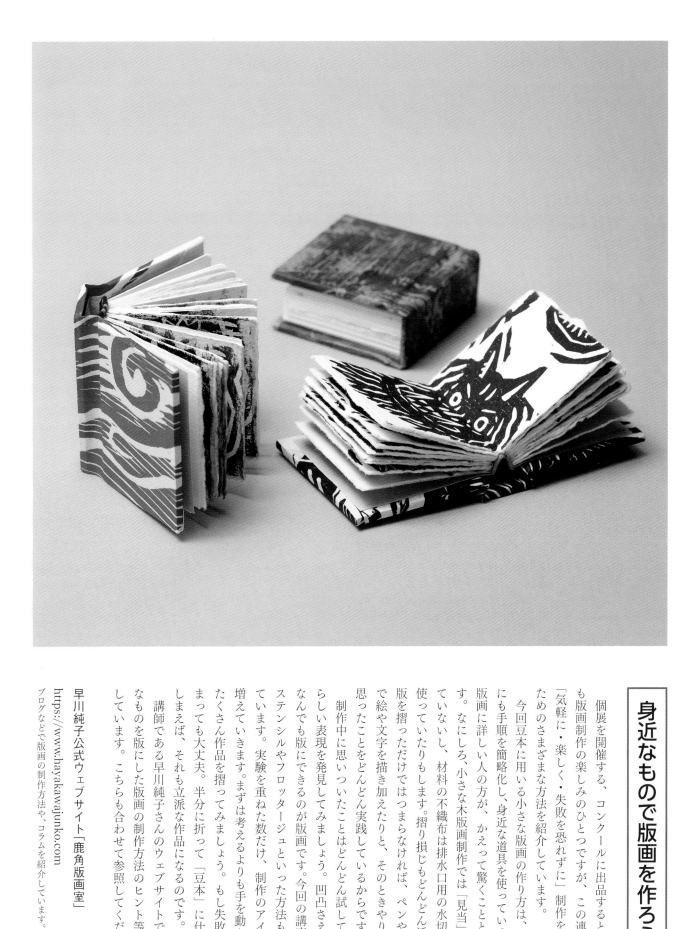

身近なもので版画を作ろう

個展を開催する、コンクールに出品するというのも版画制作の楽しみのひとつですが、この連載では「気軽に・楽しく・失敗を恐れずに」制作を楽しむためのさまざまな方法を紹介しています。

今回豆本に用いる小さな版画の作り方は、あまりにも手順を簡略化し、身近な道具を使っているため、版画に詳しい人の方が、かえって驚くことと思います。なにしろ、小さな木版画制作では「見当」も使っていないし、材料の不織布は排水口用の水切り袋を使っていたりもします。摺り損じもどんどん活用し、版を摺っただけではつまらなければ、ペンや色鉛筆で絵や文字を描き加えたりと、そのときやりたいと思ったことをどんどん実践しているからです。

制作中に思いついたことはどんどん試して、自分らしい表現を発見してみましょう。凹凸さえあればなんでも版にできるのが版画です。今回の講座では、ステンシルやフロッタージュといった方法も紹介しています。実験を重ねた数だけ、制作のアイデアも増えていきます。まずは考えるよりも手を動かして、たくさん作品を摺ってみましょう。もし失敗してしまっても大丈夫。半分に折って「豆本」に仕上げてしまえば、それも立派な作品になるのです。

講師である早川純子さんのウェブサイトでも身近なものを版にした版画の制作方法のヒント等を発信しています。こちらも合わせて参照してください。

早川純子公式ウェブサイト「鹿角版画室」
https://www.hayakawajunko.com
ブログなどで版画の制作方法や、コラムを紹介しています。

道具と材料の準備

●版制作の道具

① ベニヤ板　今回は４ミリ厚のものを使用する。過去に作った版木や、彫りを失敗した版木も活用できる。

② 白チョーク　黒く塗ったベニヤ板に下描きするために使用。

③ 墨汁　④ カッター　⑤ 刷毛、スポンジ　ベニヤ板に墨汁を塗るときに使用。

⑥ 彫刻刀　⑦ はさみ　⑧ 厚紙　３ミリ厚のものを使用。

⑨ マスキングテープ　使いやすいようにテープケースに入れている。

⑩ 各種ガムテープ　使用するガムテープの表面によって、得られるマチエールが変化する。

⑪ 不織布　排水口用の水切り袋などを使用。繊維や穴の開き方で得られるマチエールが変化する。

●刷りの道具

⑫ 簡易刷り台　A４のクリアファイルに紙を挟んだものを、机にガムテープで貼り付けて使用。版画で作る本の中身は見開きで、用紙サイズは５×10センチとなります。

⑬ ローラー　ゴムローラー（上・下）はアクリル絵の具に使用。スチロール製ローラー（右）は油性インクや水溶性版画絵の具に使用。

⑭ スポンジ　不織布のステンシルに使用。

⑮ ヘラ　⑯ アクリル絵の具　⑰ 油性インク

⑱ 水溶性版画絵の具

⑲ スプーン　バレンの代用品にできる。

⑳ バレン

●製本の道具

㉑ カッター　㉒ はさみ　㉓ でんぷん糊　ボンドと同量混ぜると非常に強力な糊になる。

㉔ 小皿　㉕ スティックのり　㉖ 木工用ボンド　㉗ 厚紙　㉘ 寒冷紗　㉙ ゴム紐、タコ糸　１ミリ程度の太さのもの。

㉚ 各種紙　刷り損じなどを活用。

㉛ 布端切れ

●用紙の準備

今回制作する豆本のサイズは、５×５センチです。今回制作する本の中身は見開きで、用紙サイズは５×10センチとなります。ま ず は、用紙を切り分けるため、用紙を切り分けていきます。今回はハーネミューレ紙を使用します。

① まずは定規を使って５センチ幅を測ります。

② 用紙を折ります。その際に、瓶の底で折り目を上からこすると、綺麗に折ることができます。手で切ると、紙の縁がほつれて、柔らかい印象の用紙になります。カッターを使うと、縁は鋭利になります。

③ 折り目に合わせて用紙を切ります。

④ 定規で10センチ幅を測ってから、②③と同様に用紙を切ります。

⑤ 今回、豆本の中身を15見開き分作ります。加えて前扉・後の扉となる用紙を２枚、見返しとなる用紙を２枚用意します。見返しにはあまり硬くない紙（今回は茶封筒を使用）を使うと良いでしょう。

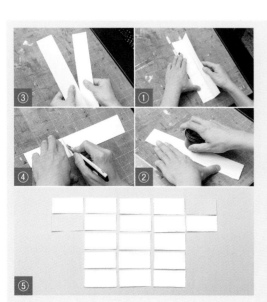

制作方法

豆本の中身を作る

今回は、「ベニヤの彫り進み版画」「厚紙とガムテープで作る版画」「不織布のシルクスクリーン」と、3種の方法で豆本の中身となる「小さな版画」を作ります。いずれも身の回りのものを使って簡単に版画を作る方法です。紙に摺る位置を変えたり、摺った作品にドローイングを加えることで、一つの版でも様々なバリエーションを生み出せます。過去に制作した版画や、刷り損じを切り抜いて本の中身にもできます。

ベニヤの彫り進み版画

完成作品（彫り進み順・4見開き分）

1版目

2版目

3版目

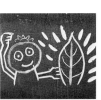
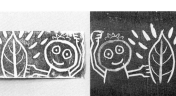

4版目

1

ベニヤ板の表裏両面の同じ位置にカッターで切り込みを入れて折ります。墨で黒く塗っておくと彫り跡が見やすくなります。

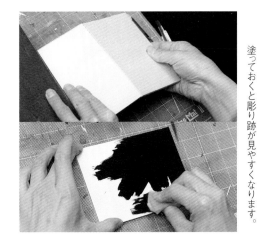

2

豆本用紙の大きさに合わせて軟らかい鉛筆、または色鉛筆（今回は銀色を使用）で枠を描きます。

3

版にローラーでまんべんなくインクをのせ、枠に合わせて用紙を置いて摺り取ります。バレンはスプーンで代用できます。

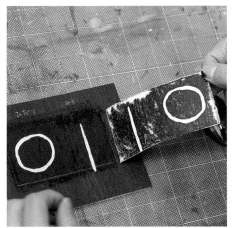
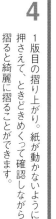

4

1版目の摺り上がり。紙が動かないように押さえて、ときどきめくって確認しながら摺ると綺麗に摺ることができます。

先に用紙に絵の具などで色をつけておき、その上から版を刷ると、彫り跡の白く抜ける部分に色のついた作品を刷ることもできます。

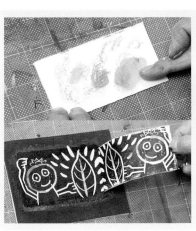

厚紙とガムテープで作る版

完成作品（6見開き分）

1

厚紙に、豆本用紙の大きさに合わせて枠を描き込み、枠の中にガムテープを貼り付けて形を作っていきます。

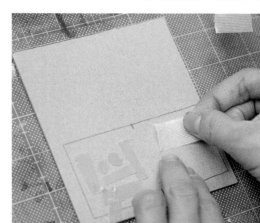

2

版ができたらローラーでインクをのせます。紙をおき、バレンまたはスプーンで摺ります。

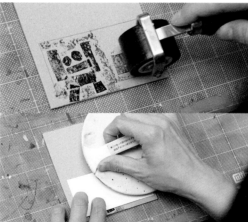

3

ガムテープの重なった部分は色が濃くなったり、その周りは白く色が抜けたりします。

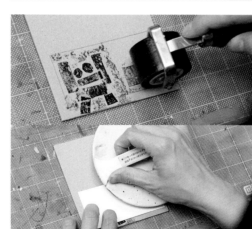
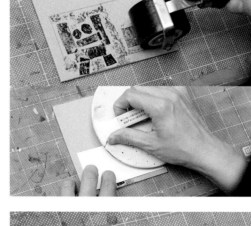
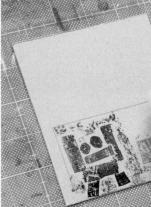

4

カッターで薄く厚紙の表面に切り込みを入れ、一番上の紙だけを剥がして摺ると、白く抜けた形が得られます。

こすり出し（フロッタージュ）

1

版の上にトレーシングペーパーやコピー紙など薄い紙をおきます。版にインクをのせた場合は完全に乾かしておくこと。

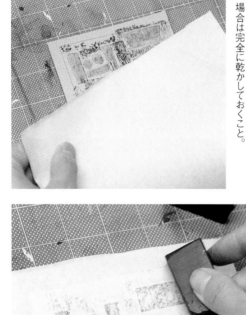

2

市販の蜜ロウクレヨンで上からこすり出します。硬いので、フロッタージュがしやすいです。途中で色も変えられます。

3

できあがったら好きな形に切り取り、豆本用紙に貼って、本の中身にすることもできます。

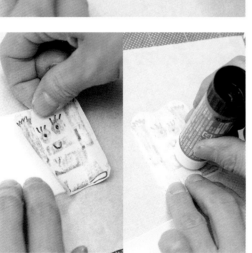

郵 便 は が き

料金受人払郵便

目黒局承認

2015

差出有効期間
令和6年6月9
日まで

1 5 3 - 8 7 9 0

（受取人）
東京都目黒区上目黒 4 － 30 － 12

阿部出版株式会社
版画技法実践講座
版画でオリジナル・グッズを作ろう
愛読者係 行

‖l‖l·l‖ll‖ll‖l‖lll‖·‖·l‖l·l‖l·l‖l·l‖l·l‖l·l‖l·l‖·l‖‖l

お名前		性別 男・女	生年月日 　　年　　月　　日　　歳		
ご住所　〒					
電話			ご職業		
E-mail					

本書をどこでお求めになりましたか。

1. 書店（　　　　　市・区・郡）（　　　　　　　　　　）書店　　2. 直接購読

3. その他（　　　　　　　　　　　　　　　）

お客様のお名前・ご住所等は、当社の商品やサービスのご案内、アンケート調査のお願いなど、当社の営業活動に限り使用させていただいております。また、この目的のために、グループ会社（アベイズム株式会社）に情報を提供いたします。

◆今後の企画の参考にさせていただきますので、アンケートにご協力をお願いいたします。

Q1 本書をどこでお知りになったか教えてください。（複数可）

　　1. 書店　　2. インターネット　　3. 雑誌（誌名　　　　　　　　　　）
　　4. その他（　　　　　　　　　　　　　　　　　　　　　　　　　　　）

Q2 本書をお買い求めになった理由を教えてください。（複数可）

　　1. 版画に興味を持ち、始めてみたいので、その参考に
　　2. 類書を購入し、他の技法も習得したくなったため
　　3. 版画経験者だが、ワンランク上の技法を身につけたい
　　4. その他（　　　　　　　　　　　　　　　　　　　　　　　　　　　）

Q3 本書をお読みになったご感想を教えてください。（複数可）

　　解説：　　　　　　1. 分かりやすい　　　2. 適切　　　3. 分かりにくい
　　写真：　　　　　　1. 分かりやすい　　　2. 適切　　　3. 分かりにくい
　　文字の大きさ：　　1. 読みやすい　　　　2. 適切　　　3. 読みにくい

　　ご意見、ご不満な点をお聞かせ下さい。

Q4 本書の価格についてのご感想を教えてください。

　　1. 安い　　　2. ちょうど良い　　　3. 少し高い　　　4. 高い

Q5 版画に限らず、どのような技法書を読んでみたいか教えてください。

　　　　　　　　　　　　　　　　　　　　　　ご協力ありがとうございました。

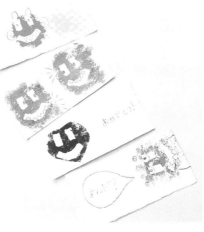

不織布のシルクスクリーン

完成作品（4 見開き分）

1

用紙を覆える程度の大きさに切った不織布の4辺の縁にマスキングテープを貼って補強します。

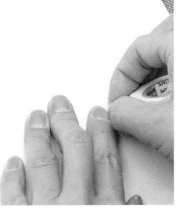

2

紙に収まる大きさで、マスキングテープを好きな形に切って貼り付け、版をつくります。

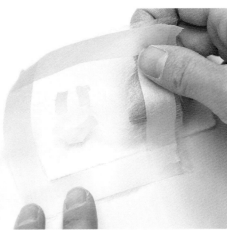
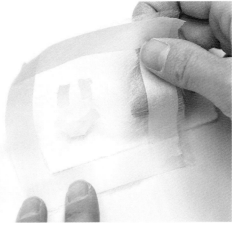

3

版を紙の上にのせ、上からチューブから出したままのアクリル絵の具をつけたスポンジでしっかりたたいて色をつけます。

4

色をつけ終えたら版を外します。マスキングテープを貼った部分には色がのらず、白く抜けています。

5

網の目の大きな不織布を使えば、そのまま網目を刷り取ることもできます。色々な不織布を試してみましょう。

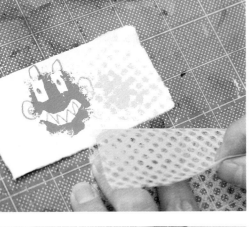

6

コピー用紙などを切った枠の型紙の上に不織布をかぶせて刷ることもできます。刷る際には絵の具を混ぜてもいいでしょう。

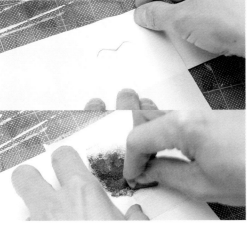

7

型紙（今回はハート型）の部分にのみ絵の具がのりました。型紙の形を変えるだけで様々な表現が可能です。

豆本の中身が完成したら、ページを貼り合わせ、ハードカバーをつけて、本の体裁を整えます。

ここでも、中身に合わせて楽しく表紙となる紙や布を選び、工夫を凝らして世界に1冊のオリジナル豆本を作ってみましょう。

なお、表紙に硬い紙や厚い紙を使うと、本の開きが悪くなる場合があります。紙選びのポイントとして気に留めておいてください。

完成作品

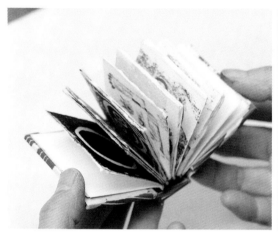

1

作った本の中身を半分に折り、開く向きを揃えて糊で貼り合わせます。ページが汚れないよう間に紙を挟んで作業します。

2

中身はある程度のかたまりを作って貼り合わせるとズレにくくなります。見返しまで貼ったら目玉クリップで押さえます。

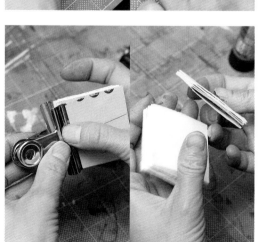

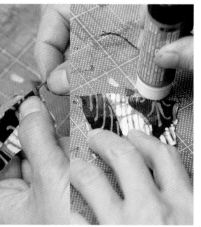

3

本の背に巻き付けるように、左右を少し背幅よりも長く切った寒冷紗を、ボンドで背に貼り付けます。

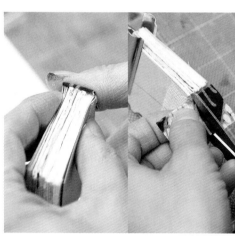

4

背の天地に貼る花布(はなぎれ)をつくります。布の端に糊をつけて半分に折り、ゴム紐またはタコ糸をくるみます。

5

背の幅に合わせて手順4で作った花布を切り、くるんだ紐が背から飛び出るくらいの位置に貼り付けます。

6

ハードカバーを作ります。表裏、背表紙となる厚紙を切り出します。

7 今回のカバー厚紙をくるむ用紙は、版画の摺り損じを使います。画用紙よりも薄い紙を使うと作業がしやすいです。

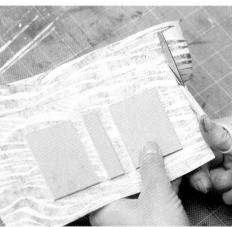

8 背表紙の厚紙の位置を決めて貼り、下のラインに合わせ表裏紙も貼ります。表裏・背表紙の隙間は9ミリ以下にならないように。

9 厚紙から15ミリだけ残して、余分な紙を切り落とします。

10 用紙の角は、厚紙から少し離して斜めに切り落とし、角の部分に三角の切り込みを入れると綺麗に折ることができます。

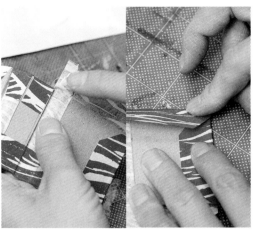

11 厚紙に沿って用紙を折ります。厚紙の段差に被る部分の用紙に切り込みを入れておくと、貼るとき用紙に皺が寄りません。

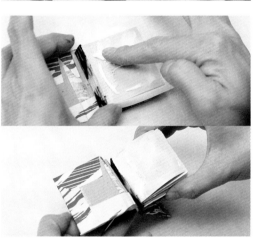

12 表紙用紙の端を内側に折り込み、糊またはボンドで貼り付けていきます。

13 表裏の見返しに糊をつけ、本の中身とカバーを貼り付けます。開きにくくなってしまうため、背の部分は貼り付けません。

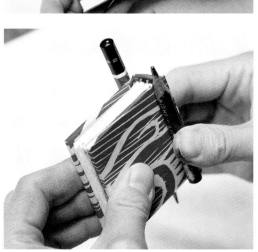

14 貼り終えたら、カバーの厚紙のない部分に鉛筆をあてがい、しっかり押さえて溝をつけ、乾かして完成です。

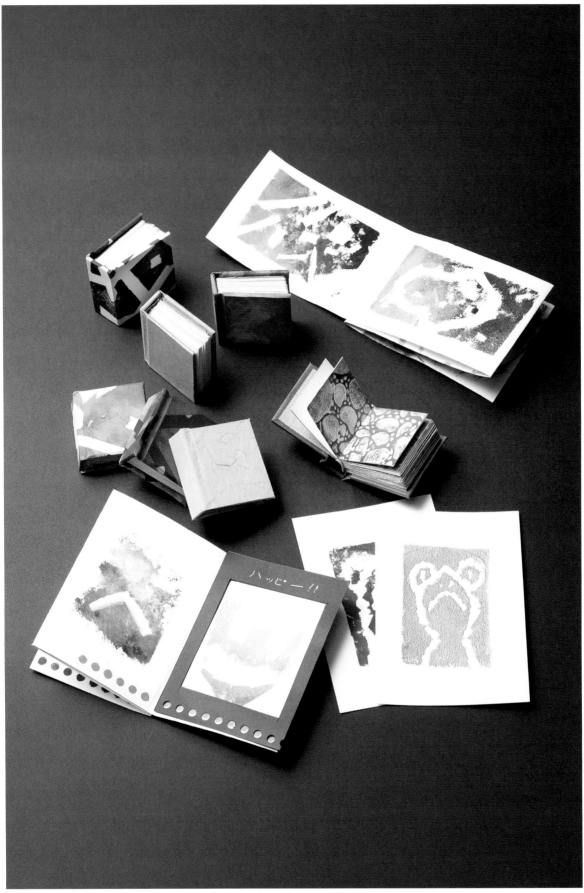

早川さんが絵本作りを教えている、日本工学院専門学校　デザインカレッジ　グラフィックデザイン科の学生たちが実際に制作した豆本などの作品。
2年生　西山未緒子、山口莉穂、安藤琉奈、山本彩芽
3年生　岸田みなみ、野口綾南、倉科美樹、黒岩賢人　※学年は撮影当時（2020年10月）のもの

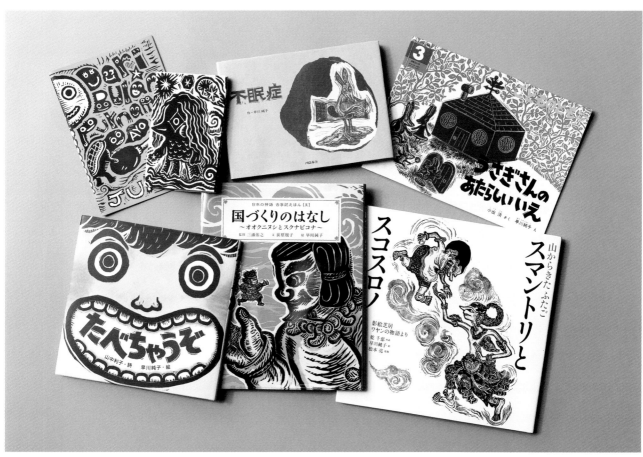

これまでに早川さんが出版・挿絵を担当した書籍の中から、版画を使ったものを並べました。
上段左から『満月から新月まで』、『アマビエバトン』(私家本)、『不眠症』(パロル舎)、『うさぎさんのあたらしいいえ』(小出淡 作・福音館書店)
下段左から『たべちゃうぞ』(山中利子 詩・リーブル)、『国づくりのはなし』(三浦佑之 監修・荻原規子 文・小学館)、
　　『スマントリノとスコスロノ』(松本亮 監修・乾千恵 再話・福音館書店)

《山からきた　なまはげ》　木版、手彩色
32×50cm　2020年

2020年12月に刊行された絵本『なまはげ』(池田まき子 文・汐文社)表紙原画。

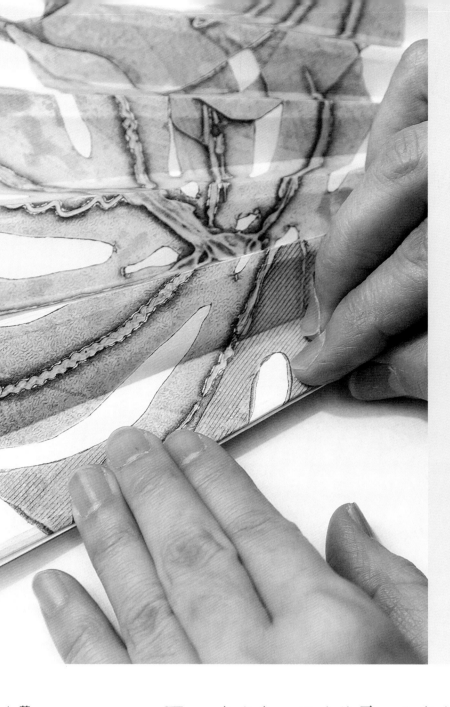

コラグラフの扇子とうちわ

講師・花村泰江

「コラグラフ」とは、厚紙や段ボール、壁紙、シール、ひも、レースなどの身の回りの素材を貼り付けたり、ジェッソ（下地用絵の具）を薄めずに筆で垂らして固めたりして版を作る技法です。版画は、多少の凹凸さえあれば版として刷ることができるので、幅広い表現が可能です。どんな刷りができるかを考えながら、さまざまな材料を組み合わせる工程には、工作的な楽しみがあります。

今回は、コラグラフで作った作品を使って、扇子とうちわを制作します。さらに、できるだけ多くの版を用意しなくて済むように、絵柄は、インクの粘度の違いを利用した1版多色刷り法である「ヘイター刷り」を用います。

扇子やうちわの「骨」にあたる部分は既製品を使いますが、自分の作品を扇面に貼った扇子やうちわは、世界にひとつだけのオリジナルとなります。ぜひ、挑戦してみてください。

花村泰江
HANAMURA Yasue
1966年ボストン生まれ。91年筑波大学大学院修了。95年ブラウンシュバイク芸術大学（ドイツ）留学。2006年資生堂ADSP入選。14年個展（空間舎・八丈島）、個展「花村泰江展 lively」（Gallery惺SATORU・吉祥寺）。17年個展「花村泰江展 lively」（Gallery惺SATORU・吉祥寺）。19年「扇子と豆皿」、20年オンライン展示「扇子2020」（Gallery惺SATORU・吉祥寺）にて、掲載作品を一部出品。

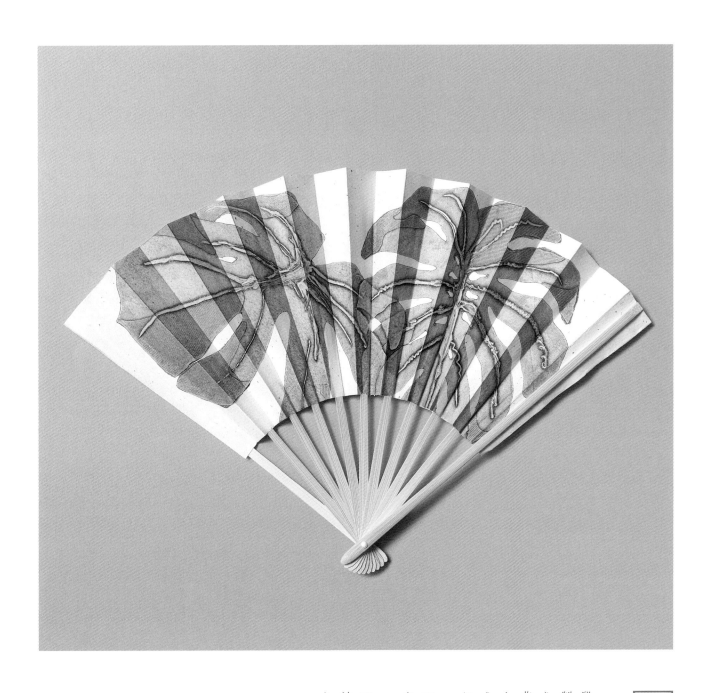

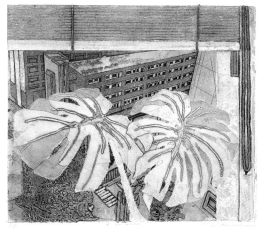

木版とコラグラフ、1版多色刷りによる作品例。
《at the window》
木版、コラグラフ　38×45cm　2019年

花村泰江のコラグラフ

　花村さんは、木版とコラグラフを併用して、「普段の生活の中で見つけた何気ないもの」をテーマに、制作しています。身の回りの素材を切ったり貼ったりするだけで版を作ることのできるコラグラフは、非常に易しい技法です。しかし、木版の彫りの表現と、無限に選択肢のある素材の組み合わせ方を考え、それらの持ち味を生かして作品に昇華するためには、やはり作家の「技」が求められます。

　花村さんの作品は、基本的に1作品につき1版で、「ヘイター刷り」を応用した1版多色刷りを使って、カラフルな作品を刷り上げます。

　ヘイター刷りとは、インクの粘性の違いを利用して同じ版に一度に2、3色のインクを盛って刷る技法です。今回はコラグラフだけでなく、1版多色刷りのインクの作り方、刷り方も紹介します。

道具と材料の準備

●コラグラフ版制作の道具

①マットフィルム　下絵を写して版木に転写する際に使用する。下絵をなぞり裏返して版木にのせ、カーボン紙で転写すると、刷ったときに下絵通りの向きになる版を作ることができる。

②スティックのり

③木工用ボンド　厚紙や画用紙、糸などを貼り付けるために使用。

④版木　画材店で購入した4ミリ厚のシナベニヤを使用。版木サイズは作りたい作品の大きさによって変動するが、今回は15×22・5センチのものを使用。

⑤アクリルラッカー　紙で作ったコラグラフ版にインクが染み込みすぎないように、防水加工を行う。

⑥はさみ

⑦カッター　厚紙や画用紙など、コラグラフ版の材料を切る。

⑧吸着式ペ

ンシル（ピック）　手芸用品店で購入可。切り抜いたコラグラフの細かいパーツをつまんだり、貼り付ける際に使用。

⑨ピンセット

⑩彫刻刀

⑪ジェッソ　支持体の地塗り剤。凹凸のある画面を作ることができる。

⑫たこ糸

⑬網

⑭紙ヤスリ

⑮エアクッション

⑯シール

⑰段ボール各種

⑱厚紙

⑲表面に凹凸のある紙各種

⑳壁紙　その他、布など。

●刷りおよび扇子・うちわ制作の道具

㉑インク溶解ワニス　ヘイター刷りで最凸部分に盛る軟らかいインクを作るために混ぜる。

㉒炭酸マグネシウム　ヘイター刷りで中間部分に盛る硬いインクを作るために混ぜる。

㉓ヘラ　インクを混ぜる際に使用。

㉔サクラ版画絵の具　油性であれば、どんな絵の具・インクを使っても構わない。

㉕歯ブラシ　版の凹部分にインクを詰める際に使用。

㉖ゴムローラー（硬）　インク溶解ワニスを混ぜた軟らか

いインクを版に盛る際に使用。

㉗ゴムローラー（軟）　炭酸マグネシウムを混ぜた硬いインクを版に盛る際に使用。

㉘人絹・寒冷紗　凹部分に詰めた余分なインクを拭き取るために使用。

㉙扇子仕立て用紙（本画仙）　扇子の大きさにカットされている用紙。無地、色付き、柄付きなどの種類がある。書道用品店や画材店で購入可。

㉚和紙　通常の版画用紙、刷りや画材店で購入可。

㉛扇子　土台と

なる作品は扇子に合わせて切り抜く。男持ち。

㉜手作り竹うちわキット　竹骨、うちわ紙、ヘリ紙、みみ紙がセットになったキット。他にも、骨がプラスチック製のものなどもあり、各種通信販売ウェブサイトから購入可能。

㉝小皿　でんぷん糊を水で溶く。

㉞でんぷん糊　水で溶いたものを作り、瓶に入れて保管しておく。

㉟刷毛

㊱筆

㊲表具用刷毛　扇面の台紙や、うちわの骨に糊を塗るために使用。

コラグラフの作り方

コラグラフは凹凸のある素材やジェッソなどを用いて版を作る版画技法です。花村さんは普段から、木版とコラグラフ版を併用して制作しています。ここでは、実際の作品を例にして、版作りの基本を紹介します。作品《Mini T.》では、背景の新聞面は木版＋コラグラフ、ミニトマトは紙版＋コラグラフで制作されています。89頁の扇子のように、パーツを分けることでミニトマトだけを別の作品に用いることもできます。

完成作品《Mini T.》

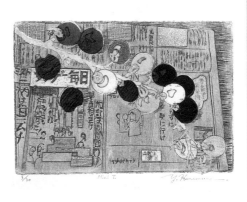

1

下絵を写したマットフィルムを裏返し、間にカーボン紙を挟んで、薄墨を塗った版木に転写します。

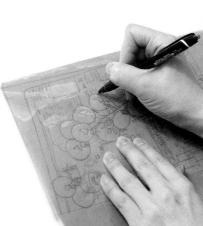

2

木版部分で、新聞の文字やタタミの線など、彫刻刀の彫りが必要な部分は先に彫り終えておきます。

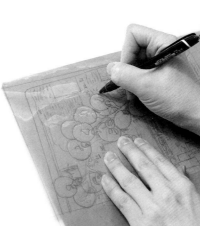

3

切り取ったさまざまな素材の裏にヘラなどで木工用ボンドを薄くまんべんなく塗り、下絵に合わせて貼り付けます。

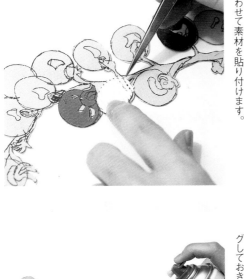

4

ミニトマト部分は紙版で作ります。厚紙を切り抜いた台紙に、欲しい刷りの表現に合わせて素材を貼り付けます。

5

紙版や布を貼り付けた版は、インクが染み込まないようにクリアラッカーでコーティングしておきます。

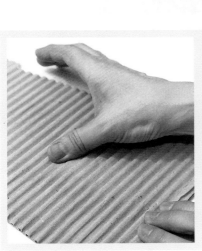

段ボールはあらかじめ山型部分を片側に倒しておくと、カッターの切り抜きや、ローラーのインク盛りがやりやすくなります。

扇子の作り方

今回紹介する扇子の作り方は本格的な工程ではなく、既製品の無地の扇子（男持ち・平骨・白を使用）の上に切り抜いた紙版によるコラグラフ版画を貼り付け、作品を普段使いできるグッズにリメイクする方法です。ちょっとした工夫で生活に版画の彩りが加わります。絵柄はインクの粘度の違いを用いた1版多色刷り法「ヘイター刷り」で刷ります。ヘイター刷りにはプレス機が必要なので、自宅にない場合は最寄りの工房で刷りを行いましょう。

完成作品

まず標準粘度のインクを版全体に、次に軟らかいインクを凸部に、最後に硬いインクを版の中間凹凸部にのせて刷るのが「ヘイター刷り」です。

1

1色目のインクを練ります。このとき牛乳パックの内側をインクの練り板代わりに使うと、手軽で、片付けも楽です。

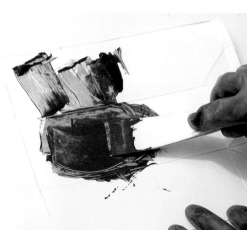

2

チューブから出した硬さのままインクを混ぜ、歯ブラシで紙版全体にのせます。隙間部分にもしっかりインクを詰めます。

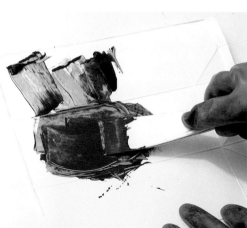

3

揉んで柔らかくした寒冷紗を丸め、余分なインクを拭き取ります。インクを取りすぎないよう平らな面で拭くこと。

4

3の手順と同様に、丸めた人絹で仕上げ拭きを行い、1色目のインクを詰め終わりました。

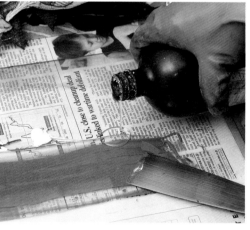

5

続いて、ワニスを混ぜて軟らかいインクを作ります。このインクは版の最も凸の部分にのります。

6

5のインクを硬いゴムローラーで版に盛ります。一度では版にインクがつかないため、何度かローラーを転がします。

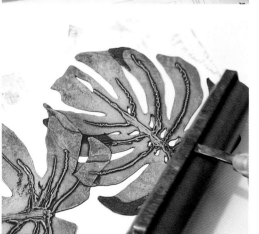

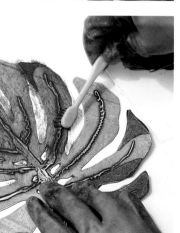

7

版の中間部分の凹凸にのせる硬いインクは、炭酸マグネシウムを混ぜ、ダマがなくなるまで練ります。

8

軟らかいゴムローラーに7のインクを盛り、力を込め、版に押し付けて、一部分に1回のみローラーを転がしてインクをのせます。

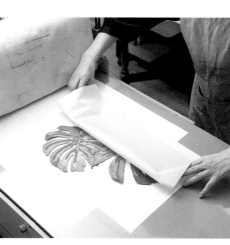

9

図柄が紙の中心にくるように調整し、湿らせた和紙を版の上に置いて、当て紙、フェルトを順に重ね、プレス機で刷ります。

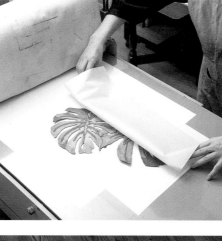

10

刷り上がったら、作品がしわにならないよう、乾くまで水張りをしておきます。

扇子の貼り込み

1

扇子のサイズより上部を少し長めに切り抜いた型紙を作品にあて、どの部分を扇面に使うか検討します。

2

位置を決めたら型紙に沿って鉛筆で枠を書き込み、枠線に沿ってカッターで切り抜きます。

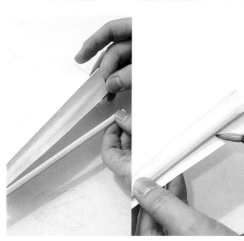

3

扇子の両端の一番太い骨（親骨）のどちらかを外します。親骨と地紙の隙間を水で湿し、地紙を柔らかくして丁寧に外します。

4

扇面の地紙の蛇腹の幅に合わせた細い型紙を用意し、切り抜いた作品の下部に合わせて当て、端から折っていきます。

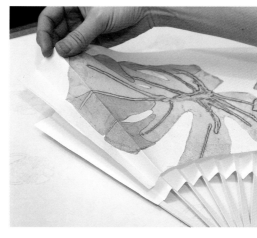

5

型紙に合わせて1〜2回折ったら、作品用紙（絵や柄の刷られたもの）は平地と呼ぶを扇子に重ねます。

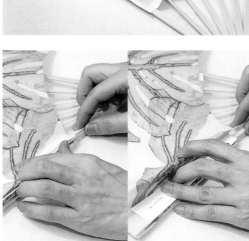

6

平地と扇面の下部分（地）がずれないように押さえ、型紙を当てながら扇子をたたんで蛇腹に折っていきます。

7

平地の折りが完了した図。

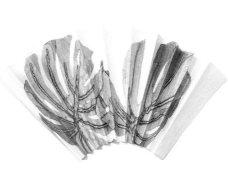

8

水を混ぜて筆から垂れる程度にとろみをつけたでんぷん糊を、筆で扇子の地紙に塗っていきます。

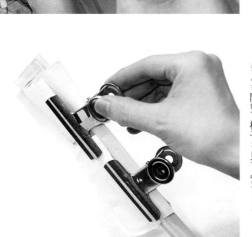

9

折った平地と扇面の下部分を合わせ、浮かないように押さえながら、糊を塗って折り畳む、を繰り返します。

10

作品を地紙に貼り終えたら、前頁手順3で外した親骨を、糊で元の位置に貼り付けます。

11

折り畳んだ扇子に当て紙をしてクリップでとめて乾かします。そのまま放置せず、ときどき開いて様子を見てみましょう。

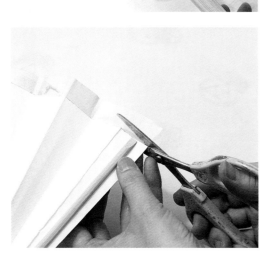

12

糊が乾いたら、はみ出た余分な部分を切り落として完成です。

うちわの作り方

完成作品

ここでは絵柄の版の作成・刷りについては割愛し、うちわへの貼り込み方法のみ解説します。

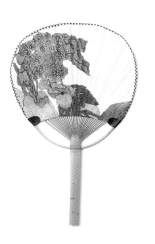

1　型紙を当てて版画のどの部分を扇面に使うか決めたら、マットフィルムに絵柄の輪郭と外枠を書き写します。

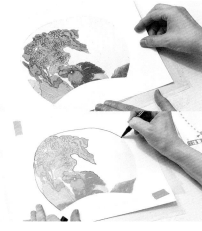

2　平地は実際の仕上がりサイズよりも少し余裕を持たせ、一回り大きなサイズを切り取り線とします。

3　平地にマットフィルムを合わせて切り取り線を転写し、切り抜きました。うちわは表裏両面の用紙が必要です。

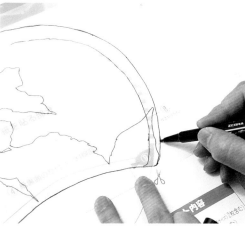
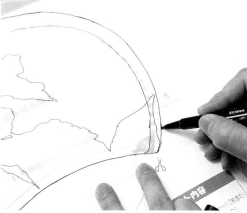

4　骨の上側の（「穂」と呼ばれる）部分に水で溶いた糊を筆で塗り、先に白地の裏面を貼り付けます。

5　上から当て紙をして、硬めの刷毛でじごくように押さえてしっかりと貼り付けます。

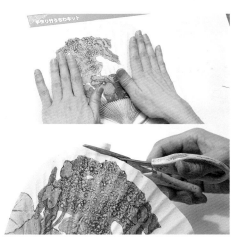

6　裏返して絵柄の表面も同様に貼り付けます。乾いたら余分な部分ははさみで切り取ります。

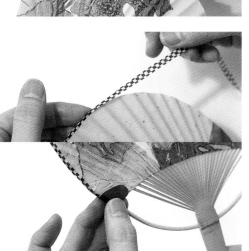

7　「へり紙」と呼ばれる細長い紙をうちわの縁に糊で貼ります。へり紙の終点は、「みみ紙」を貼って押さえます。

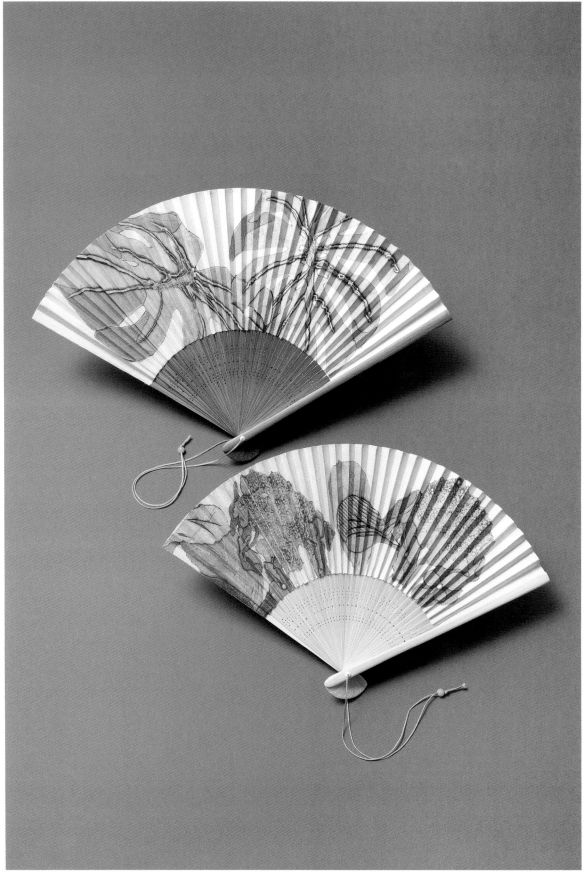

上《モンステラ》 男持ち扇子
下《紫陽花》 女持ち扇子（2点とも個人蔵）

過去に花村さんが作品として発表した扇子です。今回制作したものよりも中骨の数が多いため、蛇腹が細かくなり、繊細な雰囲気です。扇子は中骨の本数が多いほど高級品となり、柔らかい風を送ることができるとされています。「要」の部分に飾り紐をつけるなど、工夫が凝らされています。

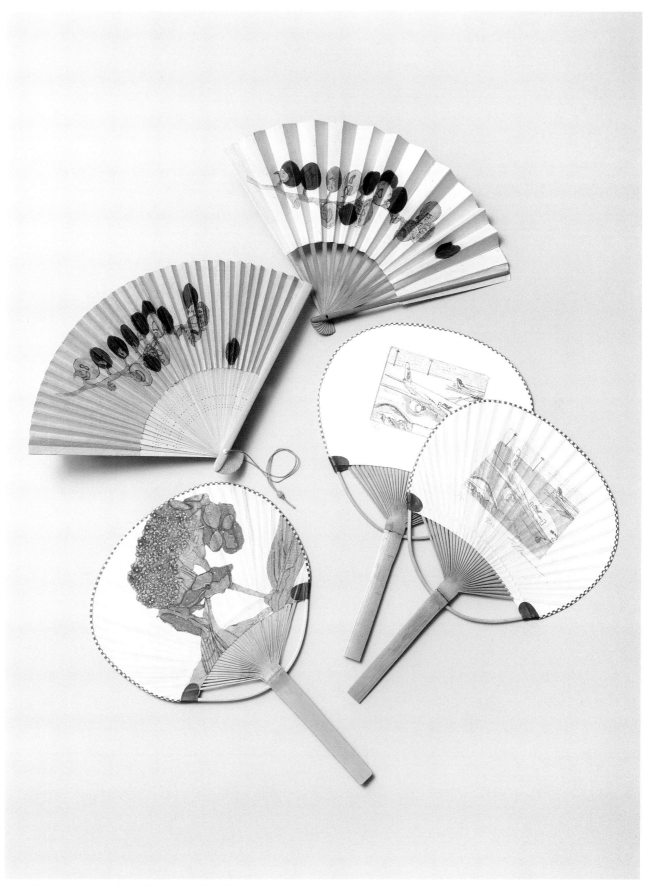

上から《ミニトマト》扇子2種、《飛行機》うちわ2種、《紫陽花》うちわ

扇子には、83頁でコラグラフ作品例として紹介した《Mini T.》のミニトマト部分の紙版を使っています。また、《飛行機》のうちわは銅版を刷ったものです。うちわのサイズに合う大きさの用紙に刷られていれば、版種を選ばず、どんな作品でもオリジナルのうちわにすることができます。

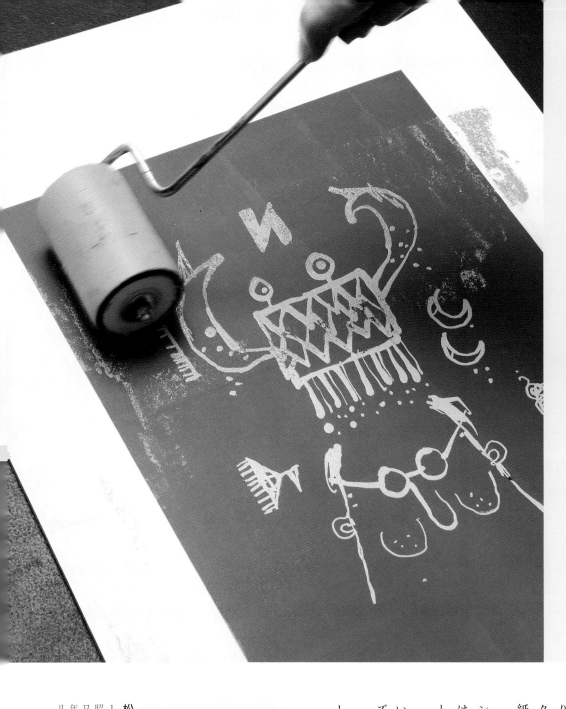

「シリコペ」で作る布と革製品

講師・松田圭一郎

「シリコペ」とは、「シリコン・ペーパープリント」の略で、ウォータレス・リトグラフから着想を得て、松田圭一郎さんが考案した新しい版画技法です。

リトグラフで版画制作を始めた松田さんは、次第に紙版画に魅力を感じて制作するようになります。やがて、複雑な製版が必要ないウォータレス・リトグラフの存在を知り、同じことを紙版でもできないかと研究を重ねました。

20年の試行錯誤の後、とうとう2017年にシリコペの技法が完成します。以来、松田さんはワークショップを開催し、シリコペを広めるとともに、技法を精練し続けてきました。

今回は、シリコペの基本の手順と、布や革といった紙以外のものに刷ってオリジナルのグッズを制作する方法を紹介します。

身近な道具で非常に手軽に制作できるこの新しい技法に、是非挑戦してみてください。

松田圭一郎
MAZDA Keiichiro

1958年東京に生まれる。89年制作活動を始める。2000年昭和シェル石油現代美術賞・準グランプリ。01年台湾・国際版画ローイング・ビエンナーレ招待賞出品。プリンツ21グランプリ・特選。17年シリコペ技法完成。国内外で個展・グループ展多数。取扱いギャラリーは b:stile（舞浜 http://b-stile.com）。

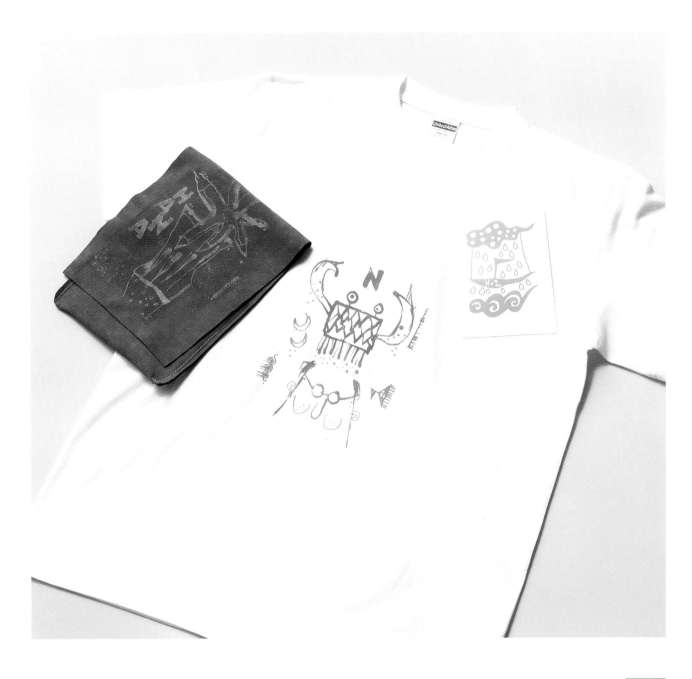

自宅で手軽に版画を作ろう

学校やワークショップで版画を学び、版画の楽しみに目覚めても、版画で制作を続けていくためには、様々な条件をクリアする必要があります。とりわけ大きな問題となるのが制作設備です。道具を手に入れやすく場所を取らない木版画以外は、製版に薬品が必要だったり、プレス機が必要だったりと、手軽に始めるわけにはいかないのが現状です。

今回紹介する「シリコペ」は、工作用紙で版を作り、油性ペンで描画をし、刷りにはパスタマシンを用いるなど、手に入れやすい道具のみで作ることができます。年齢を問わず、手が空いた時に気軽に制作するにはうってつけの技法と言えるでしょう。

それでも、大型作品を作りたい時、布や革に刷る場合はプレス機が必要になります。松田さんはそうした時のために「コールドラミネーター」を購入し、ハンドルを付け替えることで、簡易なプレス機を自作しました。少しの工夫が、より制作の幅を広げてくれます。

コールドラミネーター（INTBUYING製）は圧によってラミネートフィルムを貼りつける機械で、仕組みはプレス機とほぼ同一です。ハンドル部分を付け替える（カンキット101　6角ボルトM8X15が2本必要）という手間はありますが、ラミネーター自体はローラー幅65cmのもので約2〜3万円と、通常のプレス機より安価であり、折り畳んで持ち運ぶこともできます。

道具と材料の準備

●版・描画の道具

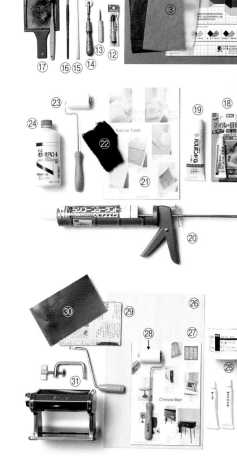

①アピカ工作用紙 ②方眼カラードフォルム 版には①②のいずれか、またはアートポスト紙のみ使用可能。白・黒以外の色でカラー面に描画する。③トレーシングペーパー ④カーボン紙 ⑤マスキングテープ ⑥鉛筆 ⑦油性ペン 無印良品を除き、どのメーカーのものでも使用可能。インクが薄くなるため、新品で描画する。⑧マジックインキ補充液 使用の際には火気厳禁。⑨ポリプロピレン容器 ペットボトルキャップ他、ガラスや陶器の器を使用。消しゴムはんこのインクを染み込ませる際は、キッチンペーパーなどにインクを染み込ませて使用する際は、シリコンを伸ばす台に使用。使い終わったページは切り取って捨てる。⑩消しゴムはんこ 別途作成。⑪紙ヤスリ 80番を使

用。⑫サクラクレパス ⑬ニードル ⑭ルーレット ⑪⑬⑭はスクラッチ技法に用いる。⑮割り箸 ⑯ナイロン筆 ⑰歯ブラシとぼかし網 スパッタリングの効果を得られる。

●製版の道具

⑱シリコーン補修材 100均で購入可能。⑲バスボンドQ ⑳シリコーンシーラント ⑱⑲⑳は製版に使用。⑳を使用する場合は、絞り出すためのコーキングガンを別途購入する。いずれもホームセンターや通信販売サイトなどで購入可能。㉑古雑誌 シリコンを塗布して乾かしておいたもの。使い不可。㉒古タオル 小さく切って使用。㉓スポンジローラー ㉔燃料用アルコール

●刷りの道具

㉕油性インク［ドライリッチ］（内外インキ製） 植物性オフセット用油性インク。下は使いやすくチューブに詰め替えたもの。これと、オランダ製「ファンソン」などウォーターレスインク以外は使用不可。㉖ベニヤ板 インク練り台。あらかじめ全体にシリコンを塗布して乾かしておいたもの。古雑誌 インク塗布用とインク塗り台として使用。㉘スポンジローラー シリコン塗布用とインク塗り用に、必ず別々のものを用意すること。㉙新聞紙 ㉚台紙 ㉛バスタマシン 幅13センチ。1万円前後で購入可能。

・ワークショップで「シリコぺ」を体験

「シリコぺ紙版画」は新しい技法のため、まず試してみたいと思う方も多いでしょう。こうした方を対象に、松田さんはシリコぺのワークショップを全国各地で開催しております。特に松田さんの地元でもある千葉県のギャラリー「スペース・ガレリア」では、初心者を対象としたシリコぺワークショップやシリコぺの作品展を開催しております。興味のある方はギャラリーのサイトをチェックすることをお薦めします。

スペース・ガレリア
千葉市中央区本町2−1−20 ダイアパレス201
☎090・2751・7344
ウェブサイト http://galleria.under.jp
メール galleria1426@gmail.com

シリコペの基本手順

まずは、描画から製版、紙に刷るまでの基本の制作手順について説明します。

油性ペンで描いたままを刷ることのできるシリコペは、初心者にも簡単な技法です。失敗しないためのポイントは、描画からシリコン塗布、描画部分の拭き取りまでをなるべく短時間で済ませること。時間を置きすぎてしまうと、版に汚れが出てしまったり、描画部分を綺麗に拭き取ることができなかったりします。

完成作品

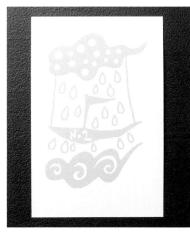

版にはアピカ工作用紙、方眼カラードフォルム、またはアートポスト紙のみ使用できます。制作前に描画材とともに用意します。

描画

1

コピー用紙に描いた下絵の上にトレーシングペーパーを被せて鉛筆でなぞり、絵柄を写し取ります。版はアピカ工作用紙を使用。

2

下絵が入るように鉛筆で描いた枠線に合わせて写し取った下絵を版に置き、カーボン紙を挟んで鉛筆で絵柄を版に転写します。

3

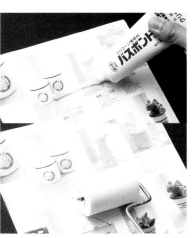

版に転写した下絵を油性ペンでなぞります。下絵を用意せずに、直接油性ペンで描き始めても構いません。

製版

1

古雑誌の上にシリコン（「バスボンドQ」用）を出し、埃が混じらないように作業すること。スポンジローラーで伸ばします。

2

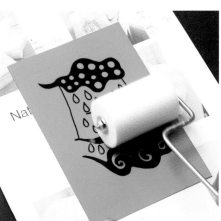

ローラーを縦横全面に満遍なく動かして、ムラなくシリコンを塗布します。塗布後は硬化するまで6時間ほど放置します。

3

小さく切った古タオルに燃料用アルコールを含ませて描画部分を軽く拭くと、シリコンが剥がれてきます。

4

強くこすると描画部分以外のシリコンも剥がれるので注意。傾けた版の描画部分が光って見えれば、シリコンは剥がれています。

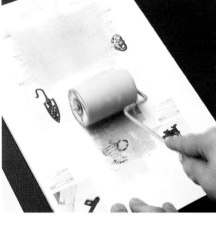

刷り

1

古雑誌の上にインクを出し、インク用のスポンジローラーで伸ばします。手についたインクは石鹸とブラシでこすって落とせます。

2

ベニヤ板の台の上に版を置き、ローラーを素早く転がしてインクを盛ります。盛れない時は「描画」の手順3に戻ります。

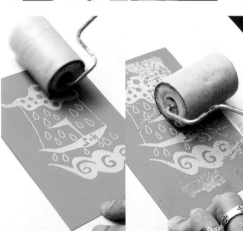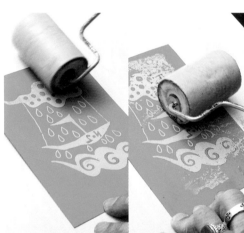

3

シリコンを塗ったベニヤ板に付いたインクは、ローラーを素早く転がせば取れます。ローラーは乾けば別の色でも使用可能です。ロー

4

パスタマシン幅に合わせた二ツ折台紙の上に新聞紙、版、用紙、圧調整のための新聞紙の順に置き、台紙を折って挟み込みます。

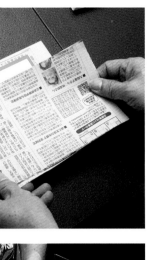

5

折った方からパスタマシンに台紙を差し込み、ハンドルを止めずに回します。出てきた台紙は空いた手で支えながら刷ります。

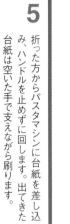

6

用紙を版から剥がして完成です。刷り終えた版はそのままインクを乾かして、別の色で刷ることができます。

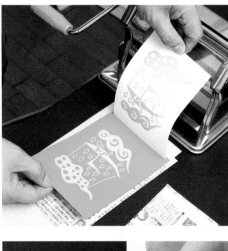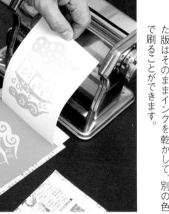

7

版の汚れはティッシュペーパーなどで拭き取るか、当て紙をして刷ります。広範囲の汚れはシリコンを塗って乾かし、補修します。

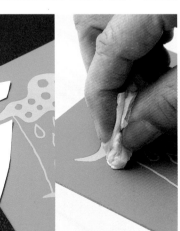

94

完成図

【作例】

① ② ③ ④ ⑤

作例① 筆による描画

ペットボトルのフタを利用した容器にマジックインキ補充液を出し、筆や割り箸で描画します。使用後の筆はペイント薄め液で洗います。

作例② 消しゴムはんこ

キッチンペーパーに補充液を浸してインク台とし、消しゴムはんこにインクを付けて版に押します。

作例③ スパッタリング

歯ブラシに補充液を付け、ぼかし網でこすってインクを霧状に飛ばします。ぼかしを出したい場所以外、版はマスキングしておきます。

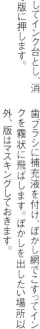

作例④ サクラクレパス

線が出にくいため、強く描画します。はみ出しに備えてマスキングしておくと良いでしょう。描画中に出たクレパスのカスは、版から払い落しておくこと。

作例⑤ スクラッチ

銅版画のドライポイントのように、版の凹部分にインクを盛って刷る技法です。まずは版にシリコンを塗布します。

1

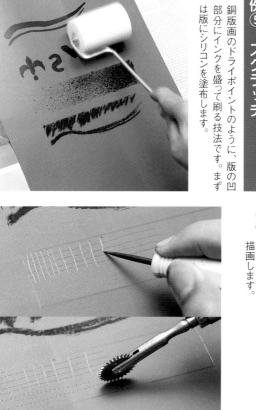

2 シリコンが乾いたら、ニードルやルーレットで描画します。

3 紙ヤスリで削ると、ざらざらした面の表現が得られます。

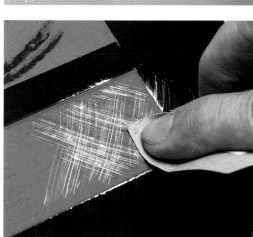

布や革に刷る

プレス機で刷るという制約はありますが、シリコペは布や革、マスクといった紙以外のものにも刷ることができます。これは、オフセット用の油性インクを使用しているため、乾けば洗たくなどで色落ちしにくくなるため、普段使いが可能になります。ここではシリコペの多色刷りの方法を交えつつオリジナルTシャツ（1版2色刷り）、手ぬぐい（2版2色刷り）、革のバッグを制作刷る方法を紹介します。色々と試してみてください。

Tシャツ

1

1版2色刷りでは、上下にそれぞれ異なる色のインクを盛り、中心部は色が混ざり合うように素早くローラーを転がします。

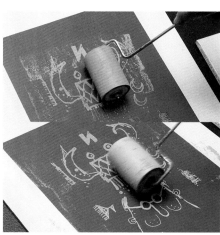

2

版よりも大きなものに刷るため、版の縁のインクが付かないように、絵柄部分以外を紙などで覆ってマスキングしておきます。

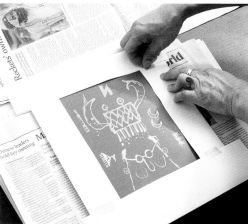
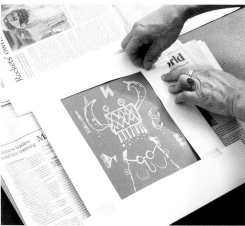

3

Tシャツはアイロンで皺を伸ばしておき、中に新聞紙を4枚入れておきます。綺麗に刷ることができ、インクも裏に染みません。

4

あらかじめTシャツの刷りたい位置にマスキングテープで付けておいた版の大きさの「見当」に、インクを盛った版を合わせます。

5

版の上に新聞紙を4、5枚ほど置いて圧を調整し、さらにその上からラシャ代わりの新聞紙で全体を覆います。

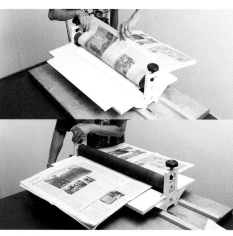

6

Tシャツの端をローラーにかませたらネジを締めて圧をかけ、手を止めずにハンドルを回して刷ります。

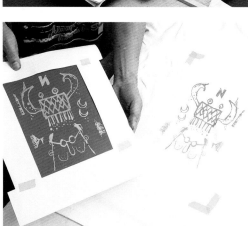

7

綺麗に絵柄が刷り上がりました。洗濯も可能で、繰り返し洗って着ることができます。

1

2版2色刷りの版にはアートポスト紙を使います。トレース台に主版と無地の版を重ねて置き、透けた主版に沿って色版を描画します。

2

まずは色版に水色のインクを盛ります。

3

ベッドプレートの上に新聞紙、手ぬぐいの順で置き、縁をマスキングした版を見当に合わせます。

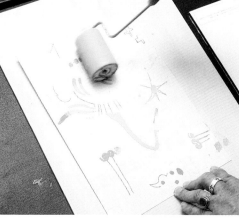

4

圧調整用新聞紙とラシャ代わりの新聞紙を被せてプレス機に通し、1版目が刷り上がりました。

5

2版目の主版に紺色のインクを盛ります。版に付いた汚れは、ローラーを素早く動かすと取れます。

6

上下を間違えないように気を付けて、版を見当に合わせ、1版目と同じようにプレス機に通して完成です。

革

1

ベッドプレートに版を置き、必要な絵柄部分以外を紙でマスキングして、革を縫って作ったバッグを上から被せます。

2

他の布ものへの印刷と同様に、新聞紙を被せてプレス機に通し、完成です。

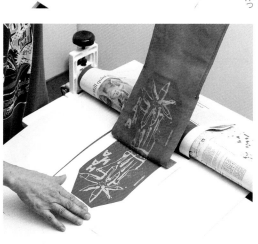

左端のポケット付きエコバッグとポーチは、スペース・ガレリアのオーナーである尾谷さんが制作したもの。

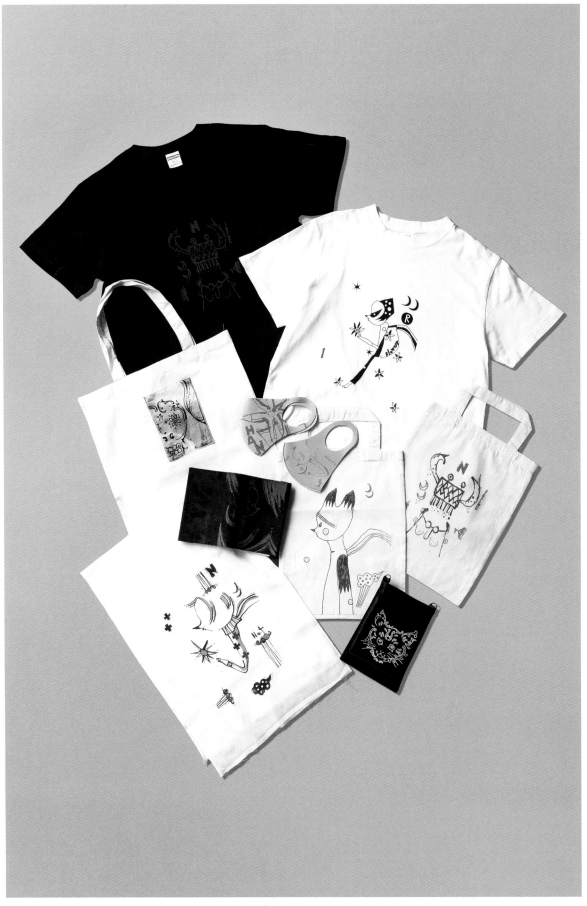

Tシャツ2種、エコバッグ2種、ポケット付きエコバッグ、マスク2種、革ブックカバー、手ぬぐい、ポーチ
左端のポケット付きエコバッグとポーチは、スペース・ガレリアのオーナーである尾谷さんが制作したもの。

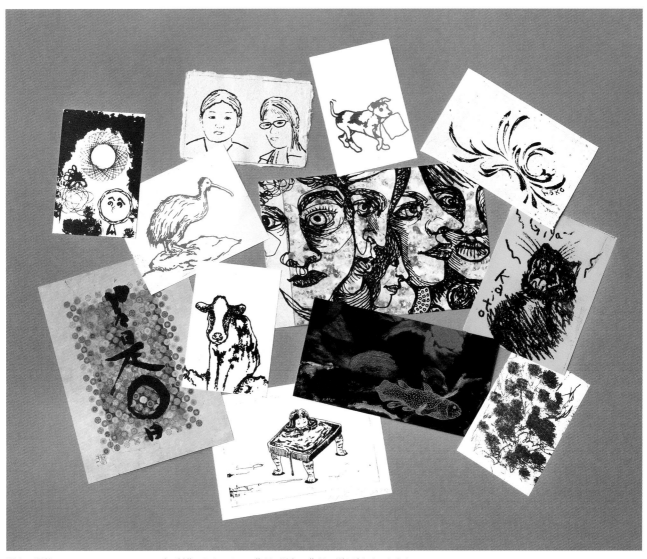

過去に開催されたシリコペワークショップで制作されたシリコペ作品。既存の作品に刷り重ねもできます。
折笠竹信、森谷隆昭、西尾修一、おおたゆびこ、一条美由紀、村松京子、立亀 薫、尾谷方子

《19-03》 シリコペ版画　53×39cm　2019年　　　《17-02》 シリコペ版画　53×39cm　2017年　　　《17-03》 シリコペ版画　53×39cm　2017年
《17-02》と《17-03》はシリコペ技法が確立した年に制作された、記念碑的作品。

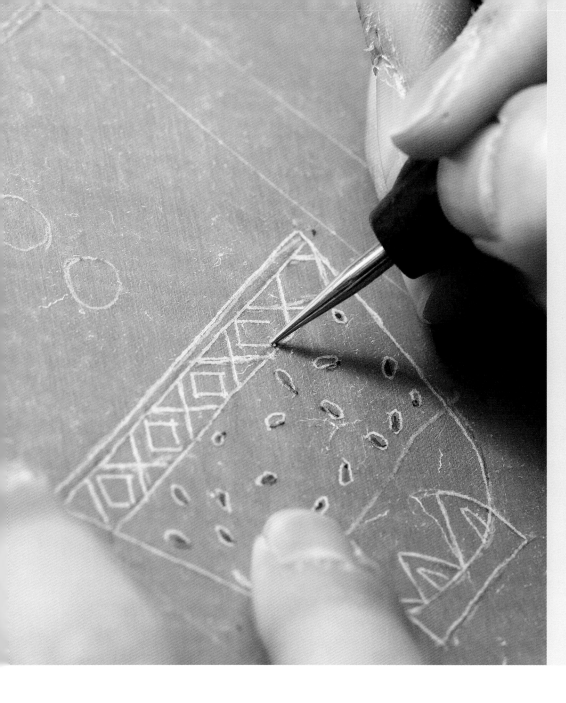

謄写版で作る小冊子

講師・神﨑智子

「謄写版（とうしゃばん）」とは、専用の平たい鉄ヤスリの上にロウ原紙を置き、鉄筆を用いて製版する印刷技術です。道具の扱いにさえ慣れてしまえば、文字も絵も簡単に、自由に描くことができます。ロウ字も絵も簡単に、自由に描くことができます。

現在ほど素早く印刷可能なプリンターが普及していなかった時代には、重宝される技術でした。学校のプリントや問題用紙などの印刷にも使われており、「ガリ版」という名前ならば聞き覚えのある方もいるのではないでしょうか。ロウ原紙に鉄筆で描画するときの「ガリガリ」という音から、そうした愛称が生まれました。

近年、美術家たちによるZINE（ジン）（印刷物・冊子）制作が注目を集めていますが、絵柄とともに手書きの文字も簡単に刷ることのできる謄写版こそ、こうしたZINE制作の元祖の存在といえるでしょう。

今回の講座では、現代において謄写版で制作を続ける作家・神﨑智子さんを講師に迎え、謄写版を用いた小冊子作りの方法を紹介します。

神﨑智子　KANZAKI Tomoko
１９８３年大阪府生まれ。２００６年京都精華大学芸術学部版画専攻卒業。13年『謄写版への冒険』（和歌山県立近代美術館。全国の美術館で謄写版ワークショップの講師を務める他、自身のアトリエ、動画サイトなどで制作方法を紹介。著書に『謄写版のこれまで・これから』（クラウドファンディングによる自費出版）。謄写版情報発信ウェブサイト「10−48（トーシャ）」（https://10-48.net）を運営。

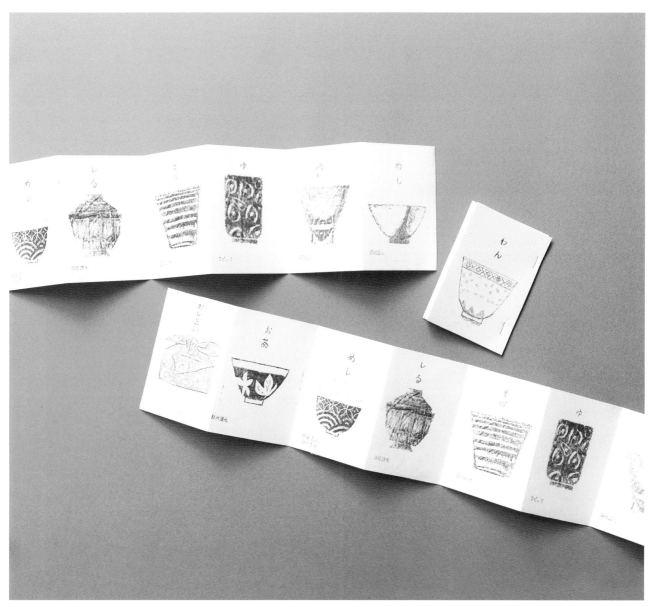

小冊子『わん』の全体図。表紙・裏表紙用の色紙と蛇腹に折り畳んだ用紙を使う。

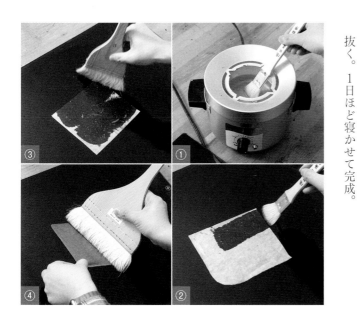

謄写版とロウ原紙

謄写版の材料は、現在では多くが製造中止となっています。特にロウ原紙は謄写版で最も重要な材料で、自作することができます。ここでは、明治期に謄写版を発明した堀井新治郎父子の遺したロウ原紙のレシピ（次頁参照）を元に、自分で原紙を制作する方法を紹介します。

① メルポットで必要な材料に熱を加えて溶かす。

② 熱したホットプレート上に雁皮紙（0.02ミリ厚以下）を置き、溶かした①を刷毛でさっと塗る。

③ 塗布用の刷毛で雁皮紙のすみまで①をのばす。

④ 竹串で雁皮紙を浮かせて持ち上げ、引き取り用の刷毛で押さえて余分なロウを取りながら紙を引き抜く。1日ほど寝かせて完成。

道具と材料の準備

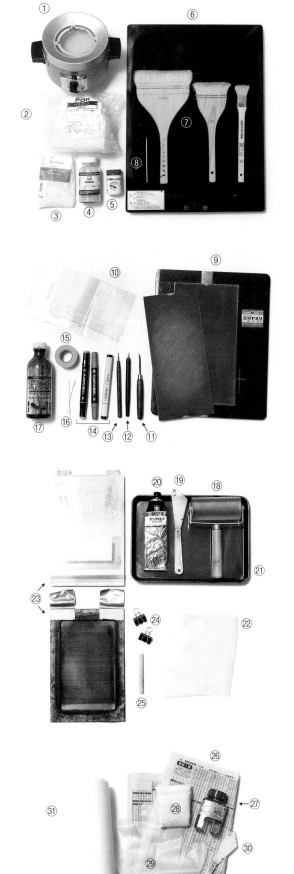

● 手作り原紙の道具・材料

① **メルポット** ロウ原紙の材料を溶かすための道具。鍋で代用可。材料が溶け切るには90℃に熱したまま4時間〜半日ほどかかる。 ② **パラフィン** ③ **ステアリン酸** ④ **ダンマルガム** ⑤ **ワセリン** ②〜⑤の詳細は下のコラム参照。 ⑥ **ホットプレート** 温度調節可だと作業しやすい。版画用ウォーマーでも可。 ⑦ **刷毛** 右からロウ用・塗布用・引き取り用。 ⑧ **竹串**

● 製版の道具

⑨ **鉄ヤスリ** 現在は製造中止。ネットオークションや新ガリ版ネットワークの頒布会で入手可。 ⑩ **ロウ原紙** ⑪ **バニッシャー** ⑫ **鉄筆** ⑬ **ボールバニッシャー** 先端が丸いバニッシャー ⑭ **アルコールマーカー** コピックペン他それに類する成分のペン。 ⑮ **マスキングテープ** ⑯ **綿棒** ⑰ **シェラックニス** 塗布還元法（105頁参照）などで使用。

● 刷りの道具

⑱ **軟質ゴムローラー** 必ず軟質のものを使用。 ⑲ **ヘラ** ⑳ **サクラ版画絵の具油性** 油性インク以外使用不可。油絵の具で可。 ㉑ **インク練り台** ステンレスバットを使用。 ㉒ **典具帖紙** 極薄の和紙。小津和紙などで購入可。 ㉓ **スクリーン枠、刷り台** 改良した市販のスクリーン枠および自作の刷り台。詳細は106頁解説参照。 ㉔ **ダブルクリップ** ㉕ **つっかえ棒**

● 掃除の道具

㉖ **新聞紙** ㉗ **ブラシクリーナー** ㉘ **油吸収パッド** ㉙ **ビニール手袋** ㉚ **ヘラ** ㉛ **キッチンペーパー**

・ロウ原紙レシピと道具・材料購入先

上の②〜⑤は、前頁で紹介したロウ原紙を手作りする際に必要となる材料です。②③は手作りキャンドル資材、④は油彩画資材の販売店、⑤は薬局で購入できます。ロウ原紙のロウを手作りする場合、総量250グラムに対して配分は以下の通りにします。必ずこの比率を守ること。

② パラフィン：230・06グラム（92・02％）
③ ステアリン酸：6・9グラム（2・76％）
④ ダンマルガム：11・5グラム（4・60％）
⑤ ワセリン：1・53グラム（0・61％）

その他、道具・材料は講師である神﨑さんの運営する「10−48オンラインセレクトショップ」(https://shop.10-48.net)やガリ版文化の発信、ガリ版器材・印刷物の収集などを目的に活動する「新ガリ版ネットワーク」(https://gamo-gariban.com)のサイトなどから入手できます。

制作方法

謄写版の基本

謄写版の製版は、ロウ原紙を「鉄ヤスリ」の上に置き、鉄筆で「ガリガリ」と描いていきます。鉄筆でなぞると、ヤスリの凹凸に挟まれて原紙に穴が開くのでこれを「切る」と表現する(謄写版ではこれを「切る」と表現する)、その部分はインクを通すようになります。鉄筆を使った基本の描画法に加え、バニッシャーを用いた「ツブシ製版」、さらに面製版の応用表現として圧をかけて開いた穴を塞ぐことで濃淡を表現する「還元法」も紹介します。

基本の製版

1

用紙のサイズに合わせてロウ原紙に鉄筆で枠線のアタリを取ります。ヤスリの上で描画しなければ、原紙に穴は開きません。

2
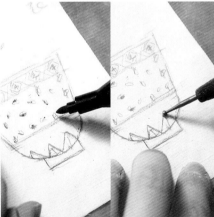
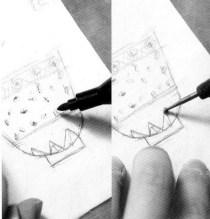
下絵の上に原紙を重ねてボールバニッシャーでなぞり、原紙に転写します(右)。転写にはアルコールマーカーも使えます(左)。

3
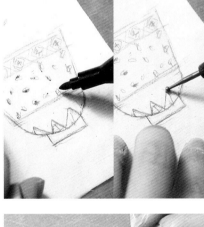
マスキングテープで原紙を鉄ヤスリに固定し、破らないようにゆっくりと下絵を鉄筆などでなぞって描画します。

文字を書く

1

原紙のマス目を枠付きヤスリのガイドに合わせ、ヤスリの溝に対して平行に描画できるようにします。

2
原紙は繊維の方向(縦)に対して強度があるので、文字はあえて弱い「横」から書き始めると原紙が破れにくくなります。

金網を使った製版

1
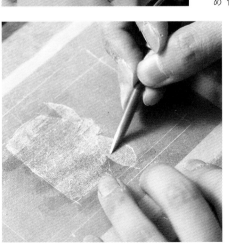
100メッシュの金網を貼り付けた板を代用ヤスリとして使えます。すべり止めのために原紙の裏にニスを塗って固定します。

2
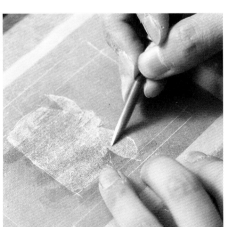
金網でもヤスリと同じように、鉄筆やバニッシャーを使った描画が可能です。

ツブシ製版（面の表現）

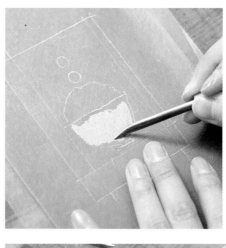

1 バニッシャーの丸まった面で、鉄ヤスリと原紙が密着するようにこすると、原紙の広範囲に穴が開き、面を描画できます。

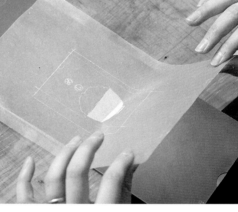

2 ツブシ製版をした後は、原紙がヤスリに貼り付いているので、破かないようにゆっくりとはがします。

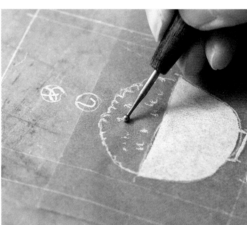

3 製版には紙ヤスリを使うこともできます。文字には向きませんが、砂目のようなテクスチャーを出すことができます。

面製版の応用（撫圧還元法）

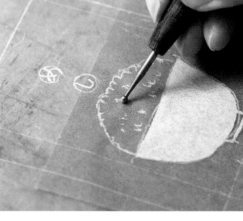

ツブシ製版をした原紙を凹凸模様の上に置き、補強のために不要な原紙を重ねてこすると、凹凸を写し取ることができます。

面製版の応用（描圧還元法）

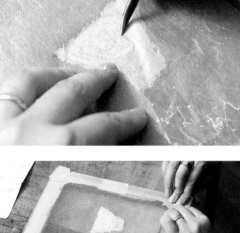

1 原紙が破れないように、上に不要な原紙を重ねて補強し、アクリル板などのつるつるした板の上にのせます。

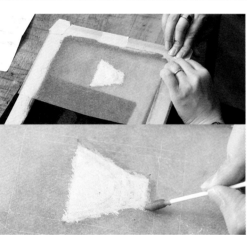

2 ツブシ製版と同じように、穴を塞ぎたい部分（インクを薄くしたい部分）をバニッシャーでこすります（原紙のロウを転写）。

3 描画のはみ出た部分は、作業台に付かないように原紙を浮かせて、ニスを塗って塞ぎます（次頁参照）。

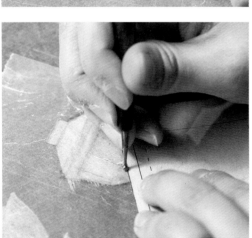

4 手順1の後、不要な原紙に鉄筆等で描画。筆圧が強いと白い線（穴が塞がる）、弱いとグレーの線が引けます。

製版した穴を塞ぐ

前頁で紹介した撫圧、描圧還元法では加える圧の強弱によって濃淡を表現できました。どちらも版の穴の塞ぎ度合いにより濃淡を実現する方法ですが、製版した穴を完全に塞ぐには修正液（シェラックニス）を使った「塗布還元法」を用います。ニスを塗布した部分の穴が完全に塞がれるため、まったくインクを通さなくなります。この還元法も描画イメージにさまざまなバリエーションを加えるためのテクニックとしても活用できます。その方法を紹介します。

塗布還元法

1 塗布還元法を行う時は、塗ったニスが作業台に付かないよう、原紙をぴんと張って浮かせたまま作業します。

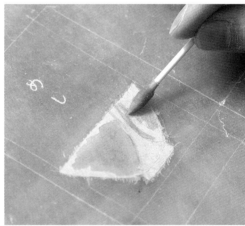

2 ツブシ製版をした面の、「穴を塞ぎたい部分に綿棒でニスを塗ります。塗り終えた後はしばらく原紙を乾燥させます。

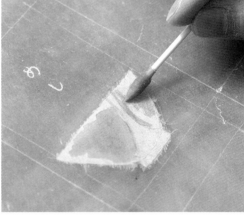
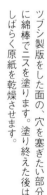

3 図のようにニスを塗ると、ニスを塗った部分の穴が帯状に塞がれます。

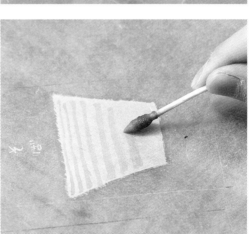

アルコールマーカー還元法

1 ニスの代わりにコピックなどのアルコールマーカーを使うこともできます。黄・黒・青色が特に穴を塞ぎやすいです。

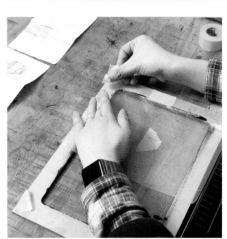

2 原紙の穴を塞ぐことを意識して塗り潰します。ときどき光に透かして、塗り潰した部分から光が漏れていないか確認します。

貼付還元法

1 別の原紙を好きな模様に切り抜きます。原紙に切り込みを入れておくと、模様の中に線を書くことができます。

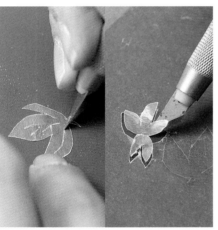

2 切り抜いた原紙の中心に少しだけニスを塗り、穴の上に貼り付けます。

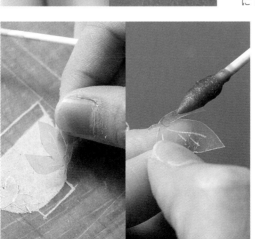

膳写版はシルクスクリーンと同様「孔版」に分類される技法のため、刷り方も似ており、既成のシルクの刷り台でも刷ることができます。今回は市販のスクリーン枠の上部に布ガムテープを折って貼り合わせた「ミミ」を作り、5ミリ厚の板にOHPフィルムを重ね、手前をマスキングテープで止めた自作の簡易刷り台を使って刷りの方法を解説します。

なお、膳写版の原紙は一度刷ると再利用ができないので、刷り始めたら必要な枚数分、最後まで刷り切ってください。

1
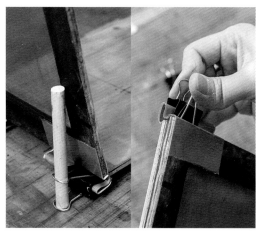
スクリーン枠の「ミミ」と刷り台の板をダブルクリップで挟み、片方のクリップの穴につっかえ棒を差し込んで準備完了です。

2
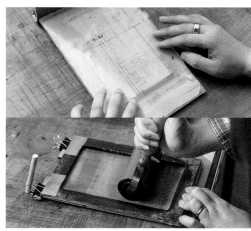
刷り台の上に位置を合わせて製版した原紙を置き、スクリーンを下ろしてインクの付いたローラーを転がします。

3
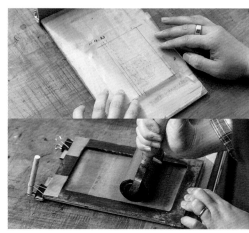
原紙がスクリーンに吸着しました。ずれないように裏からマスキングテープで固定します。枠からはみ出た原紙ははさみで切ります。

4

原紙を固定したらスクリーンを下ろし、ローラーを転がして透明フィルムにはっきりと図柄が出るまで試し刷りをします。

5

用紙の位置を合わせたら透明フィルムを外し、スクリーンを下ろして手前から奥にゆっくりと1回ローラーを転がします。

6

小冊子の表紙の刷り上がり。素早く刷ると図柄のズレが、力を入れて刷ると原紙の破れが起こる可能性があるので注意します。

7
同様の手順ですべての版を刷り、じゃばらに折り畳んだものを、表紙・裏表紙と重ねてホチキス止めをして完成です。

106

・ツブシ製版の刷り方

ツブシ製版や細かい描画の版をきれいに刷るには、原紙とスクリーンの間に典具帖紙（てんぐじょうし）を挟んで原紙の強度とインクの含みを良くします。また、試し刷りにはフィルムではなく紙を使います。

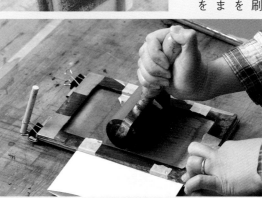

・1版多色刷り

ローラーではなくヘラでスクリーンの上から明るい色・暗い色の順に隙間なくインクをのせていきます。養生テープを使ってスクリーンと原紙を吸着し、以降の刷り手順は前頁の手順5〜7を参照してください。

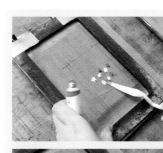

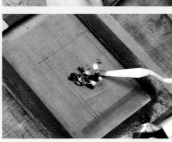

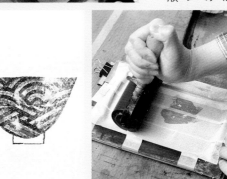

後片付け

1
ローラーに付いたインクは、ヘラでこそぎ取り、新聞紙で拭って取り除いておきます。

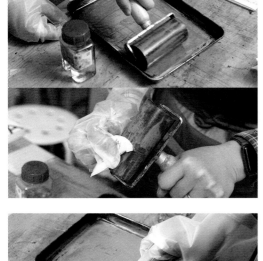

2
インク練り台の中にブラシクリーナーを少量入れてローラーを転がし、油吸収パッドで両側面とローラー面を拭き取ります。

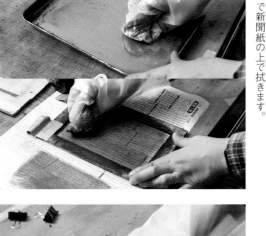

3
油吸収パッドでインク練り台とスクリーンも拭きます。スクリーンはインクが薄くなるまで新聞紙の上で拭きます。

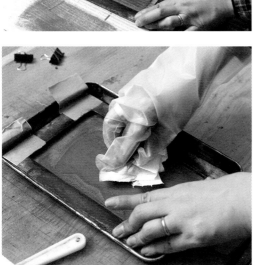

4
練り台にスクリーンを重ねてブラシクリーナーを垂らし、インクが付かなくなるまでキッチンペーパーで仕上げ拭きします。

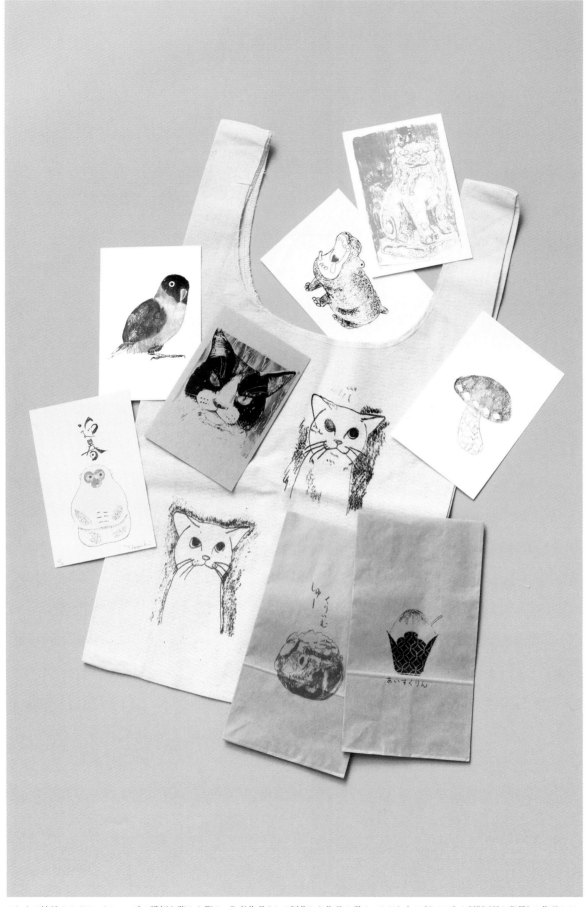

これまで神﨑さんがワークショップの講師を務めた際に、参考作品として制作した作品の数々。はがき大の《きのこ》や《猫》(目と背景)の作品には、前頁で紹介した「1版多色刷り」の技法が用いられています。油性インクを使用するため、布に刷って普段使いのグッズを作ることも可能です。

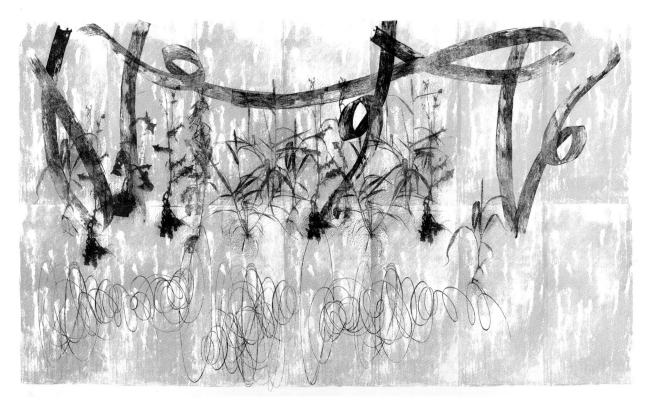

《Composition of weed》 膳写版 64×97cm 2016年 膳写版による版画作品

《器 5》 膳写版 10×14.8cm 2013年 膳写版による版画作品

《器 3》 膳写版 10×14.8cm 2013年 膳写版による版画作品

《器 6》 膳写版 10×14.8cm 2013年 膳写版による版画作品

《器 4》 膳写版 10×14.8cm 2013年 膳写版による版画作品

※価格はすべて2022年6月現在(税込)のものです。

版画でグッズ制作をする際、まず押さえておきたいのが材料や道具とその購入先です。本書では様々な版画技法(版種)によるグッズ制作方法を紹介しており、それぞれの技法に応じて必要なものが変わります。これらの材料・道具を揃えるには、専門店を利用するとよいでしょう。ここでは、それぞれの版画技法の道具・材料とその購入先を簡単に紹介します。

木版の道具・材料

木版で制作する場合、まずは版木、彫刻刀、バレンを揃えます。絵の具を版木にのせたり和紙を湿したりするための刷毛や、木版用に成分が調整された専用の絵の具も購入しておくこともお薦めします。

彫刻刀であれば「松月堂」のように、版画道具には専門で制作する工房や会社があり、より綺麗な仕上がりを求めるのであれば、こうした工房・会社の製品を購入してみるのもよいでしょう。

様々な道具・材料を吟味したい場合は、木版道具を幅広く取り揃える「ウッドライク・マツムラ」のような材料店もあるので、利用してみましょう。

手っ取り早く道具を揃えたい場合は、制作のための道具がひと通り揃っている「セット」を購入するのがお勧めです。

● 版木

版画用シナベニヤ(6ミリ厚) バラ出し

サイズ	価格
2裁(91×91.5cm)	5260円
3裁(60.6×91.5cm)	3510円
6裁(60.6×45.5cm)	1780円
10裁(36×45.5cm)	1080円
12裁(45×30.3cm)	898円
15裁(36×30.3cm)	724円
24裁(30×22.5cm)	457円
40裁(22.5×18cm)	277円
48裁(22.5×18cm)	233円
88裁(16×11cm)	132円

問合せ◎ウッドライク・マツムラ
TEL 03・3920・4001
FAX 03・3920・2638

年賀状用ベニヤ(9~11月の限定販売)
ヤマザクラ/朴/桂(葉書サイズ) 880円

バラ出しによる種々のサイズの版画シナベニヤ(取扱い:ウッドライク・マツムラ)

● 彫刻刀

パワーグリップ彫刻刀 5本組セット
丸刀3mm、6mm/小刀7.5mm/平刀7.5mm/三角刀4.5mm 2217円

問合せ◎ウッドライク・マツムラ
TEL 03・3920・4001
FAX 03・3920・2638

ハイス鋼版画刀(サクラ柄) 7本組セット
印刀6mm/平丸刀1.5mm、3mm、6mm/丸刀3mm、6mm/三角刀4.5mm 22770円

9本組セット
7本組に加え、丸刀1mm/見当ノミ普通
鋼15mm 29260円

問合せ◎道刃物工業
TEL 0794・82・3331
FAX 0794・83・5707

ハイス鋼 版画刀7本組セット(取扱い:道刃物工業)

● バレン

普及型バレン
中型(直径10cm) 178円
大型(直径12cm) 330円

むらさきばれん(菊英製/直径11~13cm)
芯:新素材糸/当て皮:合板ラッカー塗装
細芯 直径12cm 17050円
中芯 直径12cm 12100円
太芯 直径12cm 12100円

問合せ◎ウッドライク・マツムラ
TEL 03・3920・4001
FAX 03・3920・2638

創作バレン(ベタ版用/スミ版用)
直径13cm 4840円

問合せ◎道刃物工業
TEL 0794・82・3331
FAX 0794・83・5707

創作バレン(取扱い:道刃物工業)

●刷毛

手刷毛（版画刷毛）

号数	寸法	毛	価格
5号	巾18×出丈16mm	赤毛	2750円
8号	巾27×出丈24mm	黒毛	3850円
12号	巾36×出丈29mm		6050円

刷り込み刷毛

号数	寸法	毛	価格
2号	巾6×出丈6.5mm	赤毛	440円
		黒毛	495円
4号	巾12×出丈9.5mm	赤毛	715円
		黒毛	770円
6号	巾18×出丈13mm	赤毛	1100円
		黒毛	1210円

絵刷毛（水刷毛・蓼砂刷毛）

巾15～90mm　660～2200円

問合せ◎松月堂
TEL 082・854・4429
FAX 082・854・7041

版画刷毛（取扱い：松月堂）

創作刷毛（木版画用手刷毛・馬毛）

幅15～24mm　660～1100円

創作ブラシ（木版画用丸刷毛・馬毛）

60mm　1980円

水刷毛（羊毛）

幅125mm　3300円

問合せ◎道刃物工業
TEL 0794・82・3331
FAX 0794・83・5707

●絵の具

サクラ版画絵の具水性セット

4色（赤、青、黄、黒）　730円
7色（赤、青、黄、黒、金、緑、茶）　1408円

サクラ水溶性版画絵の具

全8色（黒、藍、黄、朱、茶、赤、緑、白）　各1584円
（黒色は1188円）
400g

問合せ◎ウッドライク・マツムラ
TEL 03・3920・4001
FAX 03・3920・2638

サクラ版画絵の具水性セット

サクラ油性版画絵の具

全8色（黒、藍、黄、橙、茶、赤、緑、白）　各704円
100ml

問合せ◎ウッドライク・マツムラ
TEL 03・3920・4001
FAX 03・3920・2638

●木版画道具セット

入門者向け　お得版画セット

お得Aセット

版画用シナベニヤ3枚／プラバレン1面／7色絵の具セット／プラトレー3枚／創作刷毛計2本／試し紙20枚／トレーシングペーパー2枚／カーボン紙1枚　4180円

お得Bセット

お得AセットにWOODY彫刻刀5本組が追加　5852円

問合せ◎ウッドライク・マツムラ
TEL 03・3920・4001
FAX 03・3920・2638

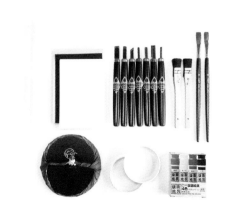

お得版画Bセット（取扱い：ウッドライク・マツムラ）

木版道具箱

Standardセット

WOODY彫刻刀5本組／創作刷毛2本／運び筆2本／トレーシングペーパー1枚／滑り止めマット／プラバレン1面／プラトレー2枚／絵の具セット／版木（シナ合板）／カーボン紙1枚／摺り紙（ハガキ大）5枚　5500円

Premiumセット

Standardセットから彫刻刀が「7本組」に、バレンが「創作バレン（スミ版）」にグレードアップ　9900円

※［Standard］［Premium］セットとも に彦坂木版工房監修テキストを同梱

問合せ◎道刃物工業
TEL 0794・82・3331
FAX 0794・83・5707

木版道具箱Premiumセット（取扱い：道刃物工業）

銅版画には、銅板に刃物で直接彫って凹部を作る「直刻法」と、酸などの薬品を利用して凹部を作る「間接法（腐蝕法）」があります。

銅板に凹部を刻むための道具にはニードルやスクレイパー・バニッシャーなど、様々な道具があります。これらに加えて「間接法」で制作する場合は、塩化第二鉄水溶液や硝酸水溶液やグランド（防蝕剤）などの溶剤を用意する必要があります。神保町にある画材店「文房堂」には、版として用いる銅板や多彩な描画道具、インキ、腐蝕のための溶剤や専用のプレス機まで、銅版に用いるための道具・材料を数多く揃えております。銅版で制作を始める際には、まず訪れておくとよいでしょう。

銅版に用いられるインクをエッチングやアクアチントなどで利用する場合、購入してから1～2年経ったものの方が使いやすいと言われています。インクは焼き亜麻仁油で練られており時間とともに重みのあるものに変わるためです。

インクを練るためのヘラや銅板にのせるためのローラーなども買い揃えておく必要があります。これらについては、115頁で紹介していますので、あわせて参照してください。

● 銅板

版画用銅板（0.8mm厚）

60×60mm	286円
90×90mm	484円
120×120mm	726円
120×180mm	990円
240×365mm	3630円

問合せ◎文房堂
TEL 03・3291・3441
FAX 03・3293・6374

●描画材（エッチング、アクアチント）

アメリカ製ニードル（ECライオン社製）

（丸）No.0～6	2079円
（楕円）No.1～3	2079円
松脂 300g	858円

問合せ◎文房堂
TEL 03・3291・3441
FAX 03・3293・6374

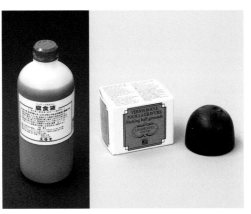
ニードル各種。上からECライオン社ニードル丸No.4、SNニードル丸、SNニードル三角（取扱い：文房堂）

●グランド・腐蝕液類

腐蝕液（塩化第二鉄溶液）

500ml	462円
2000ml	1760円

固形グランド（シャルボネール製）

黒ソフト 30g	1980円
黒ハード 30g	1760円

版画工房の液体グランド

250ml	3960円

裏止用ワニス

黒ニス 500ml	1320円

リグロイン

500ml 瓶入	1210円

プリントクリーナー

2000ml	3410円

問合せ◎文房堂
TEL 03・3291・3441
FAX 03・3293・6374

左が腐蝕液、右が固形グランド（取扱い：文房堂）

●インク・拭き取りの道具

文房堂アーチスト銅版画インキ 50ml
赤・黄・青・緑・紫・茶・白・黒・金銀

	1155～2420円

シャルボネールインク（油性）
チューブ入（60ml）
黄・赤・青・緑・茶・白・黒・金銀

	2530～7920円

缶入（200ml）
黄・赤・青・緑・茶・白・黒・金銀

	3520～13090円

人絹

91×100cm	797円

寒冷紗 No.2

	836円

メリアス ウエス

1kg	1980円

問合せ◎文房堂
TEL 03・3291・3441
FAX 03・3293・6374

シャルボネール製銅版画用油性インキ（取扱い：文房堂）

112

シルクスクリーンの道具・材料

シルクスクリーンは、紗（スクリーン）を版に用います。フレームを張ったフレームを版に用います。フレームの素材は様々ありますが、一般的にはアルミ製のものが広く使われています。枠のサイズは刷りたいイメージより周囲を5センチほど多くとるのが最適です。フレームは紗を張られる前の状態から販売されていますが、「紗張り」をしたり、感光乳剤を塗布したりする手間が面倒であれば、感光乳剤塗布済みのものがお勧めです。

感光乳剤はインクの種類に合わせて使い分けます。油性インクに使う場合は「耐溶剤性」、水性インクに使う場合は「耐水性」の乳剤を選びましょう。また、どちらのインクにも対応した「両用性」の乳剤もあります。版に塗布された感光乳剤を落とすのに「剥離剤」も用意します。使用する際は必ずビニール手袋をしましょう。

シルクスクリーンに用いるインクには、紙に限らず様々なものに刷れる「油性」と、顔料がベースの「水性」があります。油性と比べ、水性インクは「色数が少ない」「一部の素材に刷れない」などの問題がありましたが、近年はインクの改良によってこうした問題も解消されつつあります。布に刷るために開発された「捺染インク」もあり、これらを使って、オリジナルのTシャツやトートバッグを作ることもできます。

シルクスクリーンの道具・材料は江口孔版などの専門店のオンラインストアなどでまずは必要な道具を一式揃えて、実際に刷ったら、その後足りない材料や欲しい道具がでてきたら、その都度揃えるとよいでしょう。

●アルミ枠

紗張り済みアルミ枠

外寸170×210〜660×660
（内寸120×160〜600×600）mm
2000〜5300円

紗張り済アルミ枠（取扱い：江口孔版）

問合せ◎江口孔版
TEL 03・3268・4251
FAX 03・3268・4255

●感光乳剤／剥離剤／バケット

感光乳剤（油性・水性インキ両用）
アゾコール Z1／3　900gセット
3600円

剥離液　プレゾルF
1ℓ
1300円

剥離液　R-2
2kg
2700円

問合せ◎江口孔版
TEL 03・3268・4251
FAX 03・3268・4255

●シルクスクリーン用インク

水性インキ
アクアセル（ミノグループ）　全18色
0・8kg
3300〜5700円

助剤（水性インキ）
リターダー VZ-100
1ℓ
1900円

消泡剤 9014
100g
1700円

油性インキ
プロカラー（江口孔版・油性）
全16色　1kg
2000〜3300円

希釈溶剤（油性インキ）
プロカラー希釈溶剤
＃440溶剤 1ℓ
1400円

右：アクアセル、中：消泡剤 9014、左：リターダー VZ-100
（取扱い：江口孔版）

●バケット／スキージ

ステンレスバケット
30cm
7100円

45cm
10600円

手刷用木製スキージ（ウレタン厚9mm）
No.1〜10（10〜120cm幅）
※黄80、青70、緑65、赤55
1500〜18200円

手刷用木製スキージ（ウレタン厚6mm）
No.1〜10（10〜120cm幅）
※黄80、青70、緑65、赤55
1300〜16200円

問合せ◎江口孔版
TEL 03・3268・4251
FAX 03・3268・4255

手刷用木製スキージ
（取扱い：江口孔版）

その他の道具・材料

木版、銅版、シルクスクリーンと、版画の刷り方に関わらず共通して用いられる道具や材料があります。

絵柄を刷り取る「紙」にも様々な種類があります。木版などの水性絵の具を用いた制作に相性が良いのが、「和紙」です。和紙は様々な原料で作られており、なかには細かな凹凸まで刷り取れる雁皮（ガンピ）のように、銅版などの制作に用いられるものもあります。制作に油性絵の具を用いる場合はアルデバラン、ハーネミューレ、B・F・Kなどの「洋紙」を用いるのが一般的です。「いづみ」のように銅版、リトグラフ、シルクスクリーンなど様々な版種に対応するように開発された紙もあります。

水性絵の具を用いた版画制作には、絵の具にコシをもたせ、乾燥を遅らせるために市販のでんぷん糊を混ぜることもあります。また、版に凹凸をつけるためにコラグラフ制作の際にはジェッソやメディウム、モデリングペーストなどを用います。

油性絵の具を練ったり、版の上にインクをのせたりする場合はヘラやローラーを用います。ローラーには「硬質」「軟質」というように硬さに応じて種類があり、一般的にはリトグラフには硬質のものが用いられ、「ヘイター刷り」などの銅版の1版多色刷りでは軟質、硬質の2種類を用います。また膳写版には軟質のローラーが向いていると言われています。

絵の具や糊の成分を調整するための溶き皿や水干絵の具や松脂を粉末状にするための乳鉢なども揃えておきましょう。

手漉き和紙（上）と機械漉き和紙（下）

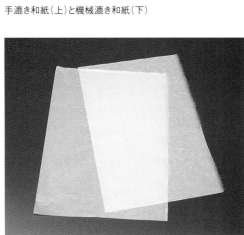

超薄手雁皮紙（白および自然色）

●和紙

和紙

品名	仕様	価格
機械漉き		
機械漉き（109×79cm）※5枚以上 白		132円
試し紙 淡色		176円
手漉き（97×67cm）※5枚以上		
真綿（楮70%、パルプ30%）		1936円
汐地（楮100%）		1265円
貴肌（楮70%、パルプ30%）		1628円
梓（楮70%、パルプ30%）		968円
新奉書（楮100%）		1540円

問合せ◎ウッドライク・マツムラ
TEL 03・3920・4001
FAX 03・3920・2638

機械漉き（97×63.6cm）※5枚以上
汎紙苑 白	297円
淡色	297円

木版画用はがき
木版画用 1袋（10枚入）	396円

鳥の子 白・クリーム
1袋（10枚入）	363円

和紙のカビ止め液
100cc プラスチック容器入	1650円
250cc プラスチック容器入	3080円
500cc お得用サイズ	5720円

問合せ◎ウッドライク・マツムラ
TEL 03・3920・4001
FAX 03・3920・2638

超薄手雁皮（97×64cm、雁皮100%）
白口 自然色	550円
白口 自然色	1100円

●洋紙

ファブリアーノ ロサスピーナ
アイボリー、白 100×70cm 5枚組	
220g	5225円
285g	4015円

BFKリーブ
76×56cm 3枚組	4290円
90×63cm 3枚組	5280円
105×75cm 3枚組	2640円
120×80cm 3枚組	3080円

ハーネミューレ
白 78×56cm 5枚組	2585円
300g	
ナチュラルホワイト 106×78cm 5枚組	
300g	3080円
230g	2310円
150g	3740円
230g	4675円
300g	

キャンソン・エディション
ホワイト 56×76cm 5枚組	
250g	2530円

いづみ
中判 76×56cm 5枚組	5775円
大判 90×63cm 5枚組	6875円
特大判 112×76cm 3枚組	5940円

問合せ◎文房堂
TEL 03・3291・3441
FAX 03・3293・6374

●でんぷん糊／メディウム

フエキ糊（原料：トウモロコシ）チューブ入　1本　100g　132円

ヤマト糊（原料：タピオカ）チューブ入　1本　55g　88円　220g　253円

問合せ◎ウッドライク・マツムラ
TEL 03・3920・4001
FAX 03・3920・2638

リキテックス　地塗り剤　ジェッソ　50mℓ　484円　300mℓ　1650円　500mℓ　2277円

リキテックス　マットジェル　メディウム　50mℓ　506円　300mℓ　2024円

リキテックス　モデリングペースト　50mℓ　484円　300mℓ　1771円　500mℓ　2783円

問合せ◎文房堂
TEL 03・3291・3341
FAX 03・3293・6374

左からリキテックス製ジェルメディウム、ジェッソ、モデリングペースト

●ヘラ

インク練りベラ　ステンレス製　幅50×210mm　607円

インク練り平板　アクリル樹脂製　450×300×30mm　1100円

問合せ◎ウッドライク・マツムラ
TEL 03・3920・4001
FAX 03・3920・2638

ラバーヘラ　35mm　330円　70mm　407円

インク練り板　ステンレス製　小　245×345×20mm　1848円　大　340×450×25mm　4059円

問合せ◎文房堂
TEL 03・3291・3341
FAX 03・3293・6374

●ローラー

版画用ゴムローラー
45mm径×100mm幅　2682円
45mm径×130mm幅　3114円
45mm径×240mm幅　5300円

軟質ゴムローラー
0号（45mm径×30mm幅）　1593円
1号（45mm径×130mm幅）　2465円
2号（45mm径×165mm幅）　2653円
3号（50mm径×210mm幅）　3613円
4号（50mm径×240mm幅）　3930円

問合せ◎ウッドライク・マツムラ
TEL 03・3920・4001
FAX 03・3920・2638

版画用ゴムローラー（取扱い：ウッドライク・マツムラ）

●溶き皿／乳鉢

版画用絵の具皿（陶器製）　直径90mm　1枚　422円

プラトレー（プラスチック製）　直径75mm　1枚　79円

丸皿（陶器製）　直径105mm　1枚　158円

乳鉢（乳棒付）　陶器製　中型　直径90mm　627円　大型　直径120mm　1034円　特大型　直径150mm　1496円

問合せ◎ウッドライク・マツムラ
TEL 03・3920・4001
FAX 03・3920・2638

乳鉢（左）と絵の具皿（右）

新日本造形（東京本社）

〒111-0052　東京都台東区柳橋2-20-16　サクラ東京ビル
TEL 03-3866-8100　FAX 03-3866-8130
URL http://www.snz-k.com/

世界堂（新宿本店）

〒160-0022　東京都新宿区新宿3-1-1 世界堂ビル
TEL 03-5379-1111　FAX 03-3226-4030
URL http://www.sekaido.co.jp/

●紙

アワガミファクトリー

〒779-3401　徳島県吉野川市山川町川東136
TEL 0883-42-2035　FAX 0883-42-6085
URL http://www.awagami.or.jp/

小津和紙

〒103-0023　東京都中央区日本橋本町3-6-2 小津本館ビル
TEL 03-3662-1184　FAX 03-3663-9460
URL http://www.ozuwashi.net/

株式会社オリオン

〒351-0115　埼玉県和光市新倉2-2-40
TEL 048-465-2556　FAX 048-463-9737
URL https://www.k-orion.co.jp/

高知県手すき和紙協同組合

〒781-2128　高知県吾川郡いの町波川287-4
TEL 088-892-4170　FAX 088-892-4168
URL http://www.tosawashi.or.jp/

株式会社TTトレーディング

〒104-0028　東京都中央区八重洲2-4-1 ユニゾ八重洲ビル6階
TEL 03-3273-8516　FAX 03-3273-8518
URL http://www.tokushu-papertrade.jp/

東秩父村和紙の里

〒355-0375　埼玉県秩父郡東秩父村大字御堂441
TEL 0493-82-1468　FAX 0493-82-1334
URL http://washinosato.co.jp/

株式会社ミューズ

〒134-0086　東京都江戸川区臨海町3-6-1
TEL 03-3877-0123(代)　FAX 03-3877-0135
URL https://www.muse-paper.co.jp/

喜太郎（山喜製紙所）

〒915-0234　福井県越前市大滝町31-20
TEL 0778-43-0526　FAX 0778-42-0526
URL https://www.washi-kitaro.com/

●絵の具

サクラクレパス

〒540-8508　大阪府大阪市中央区森ノ宮中央1-6-20
TEL 06-6910-8800(代)　FAX 06-6910-8723
URL http://www.craypas.com/

版画 道具・材料店、工房一覧

※事業所が複数ある会社の場合は本社または大型店舗を掲載。

●木版画の道具・材料店

ウッドライクマツムラ

〒177-0044　東京都練馬区上石神井1-11-9
TEL 03-3920-4001　FAX 03-3920-2638
URL http://www.woodlike.co.jp/

道刃物工業

【本社】
〒673-0452　兵庫県三木市別所町石野945-32
TEL 0794-82-3331　FAX 0794-83-5707
【東京営業所】
〒115-0043　東京都北区神谷2-40-8
TEL 03-5939-4430　FAX 03-5939-6100
URL https://www.michihamono.co.jp/

ばれん工房　菊英

〒255-0004　神奈川県中郡大磯町東小磯56-4
TEL 0463-47-7123　FAX 0463-47-7123
URL http://www.scn-net.ne.jp/~kikuhide/

宮川刷毛ブラシ製作所

〒111-0041　東京都台東区元浅草2-10-14
TEL 03-3844-5025　FAX 03-3841-9343
URL http://edo-hake-brush.com/

松月堂

〒731-4221　広島県安芸郡熊野町出来庭1-3-4
TEL 082-854-4429　FAX 082-854-7041
URL https://sgd-fude.net
　　　https://shop.sgd-fude.net/（オンラインショップ）

●銅版画の道具・材料店

文房堂　神田本店

〒101-0051　東京都千代田区神田神保町1-21-1
TEL 03-3291-3441　FAX 03-3293-6374
URL http://www.bumpodo.co.jp/

●シルクスクリーンの道具・材料店

江口孔版

〒162-0812　東京都新宿区西五軒町6-17
TEL 03-3268-4251　FAX 03-3268-4255
URL http://www.echonet.co.jp/
　　　https://echoshop.base.shop/（オンラインショップ）

●画材全般

画箋堂

〒600-8029　京都府京都市下京区河原町通五条上る西橋詰町752
TEL 075-341-3288　FAX 075-343-5733
URL http://www.gwasendo.com/

版画工房TYPS

対応版種：銅、リト
指導コース：×　設備利用のみ：○
〒187-0023　東京都小平市小川町1-741-98
URL http://typsprint.com/

町田市立国際版画美術館 版画工房

対応版種：木、銅、リト、シルク
指導コース：○　設備利用のみ：○
〒194-0013　東京都町田市原町田4-28-1
TEL 042-726-2889
URL http://hanga-museum.jp/print/open

版画工房カワラボ！

対応版種：リト、銅、木、シルク、ウォータレスリト、デジタル 他
指導コース：不定期　設備利用のみ：○
〒194-0014　東京都町田市高ヶ坂3-5-1
TEL/FAX　042-719-7150
URL http://kawalabo2010.web.fc2.com/

リン版画工房

対応版種：銅、リト、木口、ガリ版、活版 他
指導コース：○　設備利用のみ：×
〒251-0052　神奈川県藤沢市藤沢1057
TEL 0466-50-5044
URL https://www.linhanga.com/

コバルト画房

対応版種：木、銅
指導コース：○　設備利用のみ：不定期
〒330-0062　埼玉県さいたま市浦和区仲町2-16-15
TEL 048-822-4824
URL https://cobalt-art.wixsite.com/index

銅版画工房　アトリエ凹凸

対応版種：木、銅
指導コース：○　設備利用のみ：○
〒663-8214　兵庫県西宮市今津曙町13-2　曙コーポ5F/6F
TEL 0798-23-2629　FAX 0798-23-2632
URL http://www.oututsu.com/
　　　https://oututsu-class.myportfolio.com/（版画教室）

南島原市アートビレッジ•シラキノ

対応版種：木、銅、リト、シルク
指導コース：×　設備利用のみ：○
〒859-2413　長崎県南島原市南有馬町丙1795番地
TEL/FAX　0957-85-3055
URL https://www.artvillage-shirakino.jp/

ホルベイン画材

【本社】
〒542-0064　大阪府大阪市中央区上汐2-2-5
TEL 06-6191-7722　FAX 06-6191-7570
【東京営業所】
〒170-0013　東京都豊島区東池袋2-18-4
TEL 03-3983-9251　FAX 03-3985-7517
URL http://www.holbein.co.jp/

●版画工房

札幌芸術の森　版画工房

対応版種：木、銅、リト、シルク
指導コース：不定期　設備利用のみ：○
〒005-0864　北海道札幌市南区芸術の森2-75　札幌芸術の森内
TEL 011-592-4122（受付）
URL https://artpark.or.jp/shisetsu/hangakobo/

金沢湯涌創作の森　版画工房

対応版種：木、銅、リト、シルク
指導コース：○　設備利用のみ：○
〒920-1135　石川県金沢市北袋町ヱ36
TEL 076-235-1116
URL https://www.sousaku-mori.gr.jp/

版画・絵画工房 ザボハウス

対応版種：木口、銅、リト
指導コース：○　設備利用のみ：○
〒110-0003　東京都台東区根岸3-24-5 エムモントワ102号室
TEL 03-6802-4439
URL https://zabohouse.com/

版画LABO・EBIS

対応版種：木、木口、銅、リト、シルク
指導コース：○　設備利用のみ：×
〒150-0022　東京都渋谷区恵比寿南2-10-4 art cube ebis 2F
TEL 03-5724-3115
URL https://www.hangaebis.com/

銅夢版画工房

対応版種：銅
指導コース：○　設備利用のみ：○
〒162-0066　東京都新宿区市谷台町11-13
TEL/FAX　03-3356-4696
URL http://www.doumuhanga.jp/

いけぶくろ版画工房

対応版種：木、銅、リト、シルク
指導コース：○　設備利用のみ：○
〒171-0021　東京都豊島区西池袋3-31-2　創形美術学校 B1
TEL 03-3986-1981　FAX 03-3986-1982
URL https://www.ikebukuroartschool.com/

東京版画研究所

対応版種：銅、リト、木リト
指導コース：○　設備利用のみ：○
〒171-0052　東京都豊島区南長崎6-35-18
TEL/FAX　03-3951-3063
URL https://東京版画研究所.tokyo

スクリーン印刷なら
江口孔版

資材販売から
フィルム出力・製版まで
お任せください！

江口孔版株式会社

〒162-0812 東京都新宿区西五軒町 6-17
TEL 03-3268-4251　FAX 03-3268-4255
メールアドレス eguchi@echonet.co.jp

ホームページ http://www.echonet.co.jp
ネットショップ https://echoshop.base.shop

ネットショップはこちらの QR コードからもアクセス可能です。

伝統的工芸品
熊野筆

日本画筆 書筆 刷毛製造

松月堂

全て広島県熊野町にて自社製造しております。
OEM/ODMも承っております。

【製造品目】

●画筆
彩色筆/付立筆/線描筆/隈取筆
面相筆/削用筆/アニメ筆/ローケツ筆
山馬筆/他多数

●書筆
大筆～小筆/仮名筆/オロンピー筆
コリンスキー筆/写経筆/学童用筆/他

●刷毛
絵刷毛/刷り込み刷毛/差し刷毛
料理刷毛/山馬刷毛/版画刷毛
梵字刷毛/工業用刷毛/他

〒731-4221
広島県安芸郡熊野町出来庭一丁目 3-4
Tel：082-854-4429 Fax：082-854-7041

■メインサイト
https://sgd-fude.net/

■オンラインショップ
https://shop.sgd-fude.net/

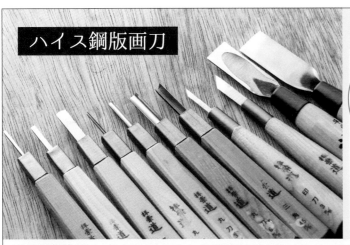

ハイス鋼版画刀

新 製 品

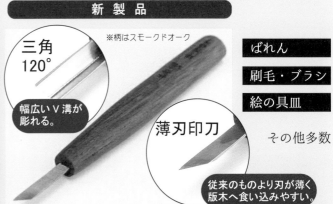

三角
120°

幅広いV溝が
彫れる。

※柄はスモークドオーク

薄刃印刀

従来のものより刃が薄く
版木へ食い込みやすい。

ばれん

刷毛・ブラシ

絵の具皿

その他多数

MICHI HAMONO

道

木版画用品を多数揃えております。

道刃物　　検索

https://www.michihamono.co.jp

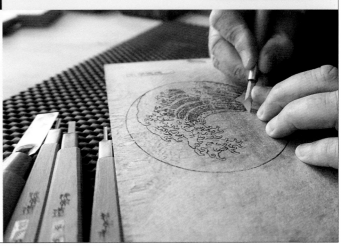

彫刻刀メーカー

道刃物工業株式会社

本　社：〒673-0452 兵庫県三木市別所町石野 945-32
　　　　Tel. 0794-82-3331　Fax. 0794-83-5707
東　京：〒115-1143 東京都北区神谷 2-40-8
　　　　Tel. 03-5939-4430　Fax. 03-5939-6100

木版画用品の専門店
品揃え 日本一

木版画用品

ただ今 本年度の木版画用品
カタログを無料にて配布中 !!
気軽にお電話または、ウェブ
サイトからお申込み下さい。

⇩

2021-2022 カタログ
木版画用品

本カタログの価格はすべて
税込価格で表示しています。

ウッド　ライク
Wood Like マツムラ

ウッドライクマツムラ　検索

Tel 03-3920-4001　　Fax 03-3920-2638　　〒177-0044 東京都練馬区上石神井（かみしゃくじい）1-11-9

版画関連 技法書

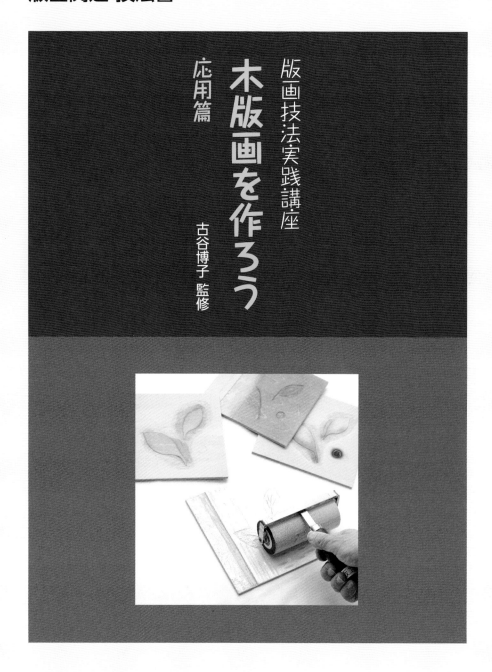

版画技法実践講座
木版画を作ろう　応用篇
古谷博子 監修

本書は木版画でもっと様々な表現をしたい、より本格的な制作をしたいという方のための1冊。必要な道具・材料の解説から「彫り」「刷り」の基本および応用テクニック、水性絵の具だけでなく油性絵の具を使った制作方法、さらに「紙」や「版木」といった素材を用いた表現など、"木版画"ということを存分に活かしたプロの技を1工程ごとに写真付きで解説致します。

判型：A4変型判（283×210mm）・並装・カバー付
総頁数：108頁
定価：2,530円（税込）

版画関連 技法書

版画技法入門講座
銅版画を作ろう
渡辺達正 著

銅版画の技法をドライポイント、メゾチント、エングレーヴィング、エッチング、アクアチント、グランド応用腐蝕法に分類し、完成までのプロセスをわかりやすく解説。従来の技法書にはない新しい技法も紹介していますので、中級者以上の方にも役立ちます。

定価：2,200円（税込）／A4変型判

版画技法入門講座
リトグラフを作ろう
小作青史・佐竹邦子 著

従来のアルミ版リトグラフに加え、注目度の高い「ウォータレスリトグラフ」や「木版リトグラフ」も紹介。これまでの製版方法より簡単で強固な製版方法や、多色刷り、プレス機なしで刷る方法まで、作業工程をひとつずつ写真でわかりやすく解説した入門書です。

定価：2,200円（税込）／A4変型判

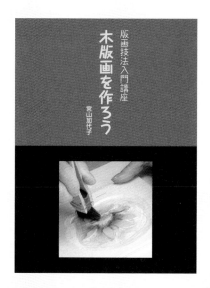

版画技法入門講座
木版画を作ろう
宮山加代子 著

これから木版画を始める方にもわかりやすいように、道具や材料の準備から彫り・刷りの基本、"彫らない版による表現"といった最新技法までをプロセスごとに写真を付けて解説。本書に従って作業すれば、ハガキや便箋、年賀状も簡単に作れるようになります。

定価：2,530円（税込）／A4変型判

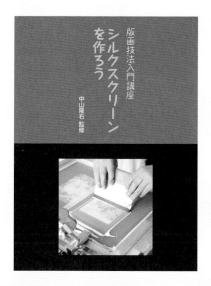

版画技法入門講座
シルクスクリーンを作ろう
中山隆右 監修

シルクスクリーン版画を始めたいと思っている方、シルクスクリーンでオリジナルTシャツやグッズを作りたいと思っている方に最適の技法書。道具・材料の紹介から「製版」や「刷り」、「多色刷り」の工程まで、マニュアル方式でわかりやすく解説しています。

定価：2,530円（税込）／A4変型判

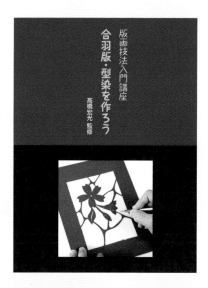

版画技法入門講座
合羽版・型染を作ろう
髙橋宏光 監修

本書は、型紙を使って和紙に絵柄を刷る、日本の伝統的な版画技法「合羽版」と、布地に刷る「型染」について、基本的な技法から本格的な作品制作方法まで、初心者にもわかりやすく紹介しています。最新にして唯一の、合羽版・型染のフルカラー技法書です。

定価：2,530円（税込）／A4変型判

丸山浩司 監修

版画を作ろう、版画であそぼう

版画がはじめてでも作れます。画用紙や消しゴムでかんたんにできます。木工ボンドやパスタマシンだって使います。自分で描いた絵も版画にできます。年賀状だって作れます。版画を作ったことがある人やキャリア十分の人にとっては「こんな作り方があったのか！」とびっくりするアイデア・技法が満載です。

版画を作ろう、版画であそぼう
丸山浩司 監修

画用紙を使った紙版画、魚拓のように刷り取る拓刷り、年賀状作りに最適な消しゴム版画やステンシル版画、パスタマシンで刷る版画など、身近な道具を使って、これまでまったく版画制作に親しんだことのない方でも手軽に楽しめる方法を紹介した国内初の技法書。

定価：2,530円（税込）／A4変型判

「版画芸術」バックナンバー　定価：2,200円（税込）／A4変型判

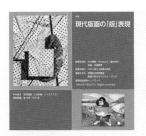

第195号
特集 現代版画の「版」表現

中村桂子／吉岡俊直／三宅砂織／ツツミアスカ／加納俊輔／金 光男／松元 悠／木村秀樹／水口かよこ／藤本清子／本城直季

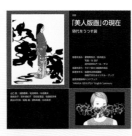

第194号
特集 「美人版画」の現在
時代をうつす鏡

山口 藍／浅野勝美／岩渕華林／中田真央／星野美智子／鈴木良治／今 道子

第193号
特集 木版画の新潮流

鈴木敦子／川村紗耶佳／吉田 潤／田中 彰／河内成幸／長谷川友紀／山城有未／星野道夫

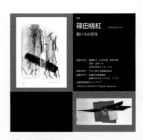

第192号
特集 篠田桃紅　SHINODA Toko
墨いろの百年

柳澤紀子／小林文香／前川千帆／北井一夫

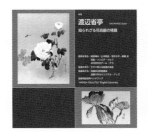

第191号
特集 渡辺省亭　WATANABE Seitei
知られざる花鳥画の精髄

磯見輝夫／山本剛史／若月公平／斎藤 清／ソシエテ・イルフ

第190号
特集 銅版画の新潮流

入江明日香／濱田富貴／重野克明／村上 早／中林忠良／吉田秀司／土屋未沙／ロベール・ドアノー

第189号
特集 版画クロニクル
2000–2020

栗本佳典／志野和男／大森弘之／石元泰博

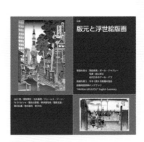

第188号
特集 版元と浮世絵版画

山口 晃／草間彌生／池永康晟／ジェームス・ジーン 他／岡田育美／ポール・ジャクレー／細江英公

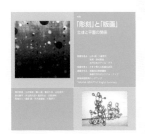

第187号
特集 「彫刻」と「版画」
立体と平面の関係

青木野枝／三沢厚彦／井出創太郎＋高浜利也／久後育大／山中 現／森村泰昌

第186号
特集 細密銅版画
線刻の魔術師たち

武田律子／霧生まどか／増田陽一／山沢栄子

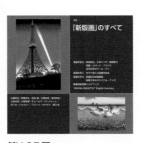

第185号
特集 「新版画」のすべて

神田和也／小林ドンゲ／高橋亜弓／ロバート・フランク

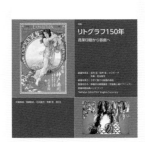

第184号
特集 リトグラフ150年
商業印刷から版画へ

松村 宏／田中 彰／メスキータ／宮本隆司

「版画芸術」バックナンバー　　定価：2,200円 (税込)／A4変型判

<div style="columns:2">

第183号　特集 知られざる創作版画
篠原奎次／田中栄子／田沼武能

第182号　特集 木口木版
日本の現在と西洋の起源
古本有理恵／星野美智子／村上 早／杉本博司／辰野登恵子／アジアの木版画運動

第181号　特集 小原古邨 OHARA Koson 品切中
魅惑の花鳥版画
広沢 仁／渡邊加奈子／西山瑠依／石川直樹／エドヴァルド・ムンク

第180号　特集 竹久夢二
版画グラフィック
井上勝江／吉原英里／荒木珠奈／岡本太郎／儀間比呂志／エッシャー

第179号　特集 現代のメゾチント
光と影の美
平木美鶴／鷲野佐知子／湯浅克俊／謝敷ゆうり／奈良原一高／渡辺達正

第178号　特集 清宮質文 SEIMIYA Naobumi
木版画の詩情
木村繁之／サイトウ ノリコ／元田久治／真栄城理子／石内 都／鈴木春信

第177号　特集 再発見！版画黄金時代
1970年代を中心として
松谷武判／坂井淳二／阿部大介／佐野広章／柳澤紀子／葛飾北斎

第176号　特集 池田満寿夫 IKEDA Masuo
栄光の軌跡
舟越 桂／宮寺雷太／風間サチコ／石橋佑一郎／安河内裕也／佐藤時啓／ヴォルス／浅野竹二

第175号　特集 歌川国芳 UTAGAWA Kuniyoshi
奇想のスペクタクル
名嘉睦稔／栗田政裕／山田純嗣／山崎 博／多賀 新／アルフォンス・ミュシャ

第174号　特集 シルクスクリーン25人
新時代を切り開く精鋭たち
林 美紀子／瑛九／宮本承司／小原喜夫／ウォルター・クレイン

第173号　特集 斎藤 清 SAITO Kiyoshi
木版画モダニズム
今村由男／結城泰介／ポール・デルヴォー／亜欧堂田善

第172号　特集 広重「東海道五十三次」
20種類以上もあった広重の東海道
磯見輝夫／天野純治／中林忠良／メアリー・カサット

第171号　特集「デジタル版画」の現在
有地好登／丸山浩司／髙橋宏光／広重・北斎・国芳／具滋賢

第170号　特集 小林清親・井上安治
明治の東京
宮本典刀／海老塚耕一／山本剛史／村井正誠／恩地孝四郎

第169号　特集 リトグラファー25人
新時代を切り開く精鋭たち
式場庶謳子／佐藤杏子／野田哲也／原 三佳恵／ジュディ・オング倩玉

第168号　特集 合羽版　森 義利
作цель富幸／岡田まりゑ／パヴェル・スクドラーク／泉 茂／清水美三子

第167号　特集 木版画家30人
新時代を切り開く精鋭たち
井上安治／馬場 章／山田彩加／長野順子

第166号　特集 文明開化パノラマ浮世絵
幕末・明治の東京・横浜
清原啓子／立堀秀明／東谷武美／ジュール・パスキン／馬場知子

第165号　特集 銅版画家25人
新時代を切り開く精鋭たち
J・McN・ホイッスラー／辻 元子／川西 英／関野準一郎／吹田文明

第164号　特集 武井武雄 TAKEI Takeo
版画の宝石
フェリックス・ヴァロットン／西川洋一郎／笹井祐子

第163号　特集「木版画の国」の伝統
幕末・明治から現代まで
フィリップ・モーリッツ／藤田 修／金 昭希／渡辺千尋／木村秀樹

第162号　特集 日本の現代版画　1990-2013
若月公平／塚本猪一郎／池田良二／富張広司

第161号　特集 川上澄生 版画のたのしみ
門坂 流／長島 充／長谷川可奈／吉岡弘昭／歌川広重

第160号　特集 現代版画の先駆者たち
名嘉睦稔／井ト 厚／小林美佐子／利根山光人

第159号　特集 山本 鼎
「創作版画」の創始者
桜井貞夫／木下泰嘉／舟越 桂／篠田桃紅／高橋 秀

第158号　特集 日本の現代版画　1968-1992
吉原英雄・横尾忠則・日和崎尊夫・靉嘔ほか
野田哲也／中路規夫／西岡文彦／歌川国芳

第157号　特集 大正時代の版画誌『月映』の青春
田中恭吉・藤森静雄・恩地孝四郎
倉地比沙支／大久保澄子／安藤真司／堀井英男

第156号　特集「創作版画」の潮流
自画・自刻・自摺の世界
永井研治／笠井正博／一原有徳／溪斎英泉

第155号　特集 アール・デコのエレガンス
ジョルジュ・バルビエとジャン=エミール・ラブルール
井田照一／古谷博子／林 孝彦／靉嘔

第154号　特集 現代版画ジャパン
Under 40 years old
関野洋作／高柳 裕
[他特集] メディアとしての近代版画史

第153号　特集 長谷川 潔 HASEGAWA Kiyoshi
静謐な漆黒の美
小林敬生／吉岡弘昭／鈴木敦子／二見彰一

第152号　特集 岡本太郎 OKAMOTO Taro
ほとばしるエネルギー・全版画作品
南 桂子／山本桂右／若木くるみ／モホイ=ナジ・ラースロー／パウル・クレー

第151号　特集 駒井哲郎 KOMAI Tetsuro
生き続ける創造
森村 玲／武蔵篤彦／二階武宏／レンブラント・ファン・レイン／ジム・ダイン

第150号　特集 橋口五葉 HASHIGUCHI Goyo
アール・ヌーヴォーの日本スタイル
鎌谷伸一／岩切裕子／水口かよこ／金 暎善／エドガー・ドガ

第149号　特集 ロートレック
リトグラフ・ポスターのすべて
横尾忠則／坪本政彦／舟田潤子／アルブレヒト・デューラー／百瀬 寿

第148号　特集 鏑木清方 KABURAKI Kiyokata
口絵美人画の世界
浜田知明／田中 孝／三宅砂織／マン・レイ／清宮質文

第147号　特集 印象派の版画
マネ／ドガ／セザンヌ／ルノワール
黒崎 彰／中馬泰文／入江明日香／フランク・ブラングィン／川上澄生

第146号　特集 小村雪岱 KOMURA Settai
たおやかな女性美と江戸情緒
中山 正／松本 旻／オノデラユキ／山本容子／山中 現

</div>

版画技法実践講座
版画でオリジナル・グッズを作ろう

2022 年 6 月 15 日　初版第 1 刷発行

発行人　　**阿部秀一**
発行所　　**阿部出版株式会社**
　　　　　〒 153-0051
　　　　　東京都目黒区上目黒 4-30-12
　　　　　TEL ：03-5720-7009（営業）
　　　　　　　　03-3715-2036（編集）
　　　　　FAX：03-3719-2331
　　　　　http://www.abepublishing.co.jp
印刷・製本　**アベイズム株式会社**

Printed in Japan　禁無断転載・複製
ISBN978-4-87242-492-8　C3071